东京插画故事

東京イラスト物語

田子千 ✳ 著绘

中国轻工业出版社

前　　言

大家好，我是田子千。我是一名插画师，也是一名绘本作家。

我钟爱五颜六色，这体现在我的日常生活与艺术创作中。我的作品颜色总是五彩缤纷，我的穿搭也是色彩斑斓，我的房间装饰着色系各异的海报与画作。正因如此，身边所有人都喜欢叫我"彩色的果酱子"。

2020 年，我从中央美术学院绘本创作工作室本科毕业了。在央美四年的求学过程中，我深深地爱上了绘本这样一个艺术媒介，这让我想去绘本市场发达的日本继续深入学习。2020 年 11 月我来到日本，并于次年 3 月考上了日本有名的私立美院——多摩美术大学。本书收录了我在日本留学这两年的所有插画和绘本作品。

我大概如鱼一样只拥有"七秒钟的记忆"吧，前一天发生的事总是被忘得一干二净。所以，对我来说，每一天都是崭新的，画画就像备忘录，帮我留存每日生活的点滴。我时常随身携带一本 A6 手账和简易的画材出去玩儿，看到有趣的、美丽的、难忘的景象，总是会掏出手账立刻记录下来。不仅是插画，有时候我也会在手账上写下一些零碎的琐事。

每当翻开手账，画面中当时的场景与心境，都会像鲸鱼跃出海面般充斥我的大脑。无论是路边不经意发现的可爱的粉色卡车，还是和好友一起旅行的雀跃心情，抑或躺在草坪上休息，草坪那柔软的触觉、清新的香气……插画总能让我瞬间回到触动我的那一刻。

在日本留学的这两年，真的像童话一般。我在多摩美术大学学习，可以和同学们一起在食堂吃着半价的美味午餐，利用学校的高级打印机制作作品，还能在一个月一次的汇报会上对自己的作品有更深入的认识与反思。

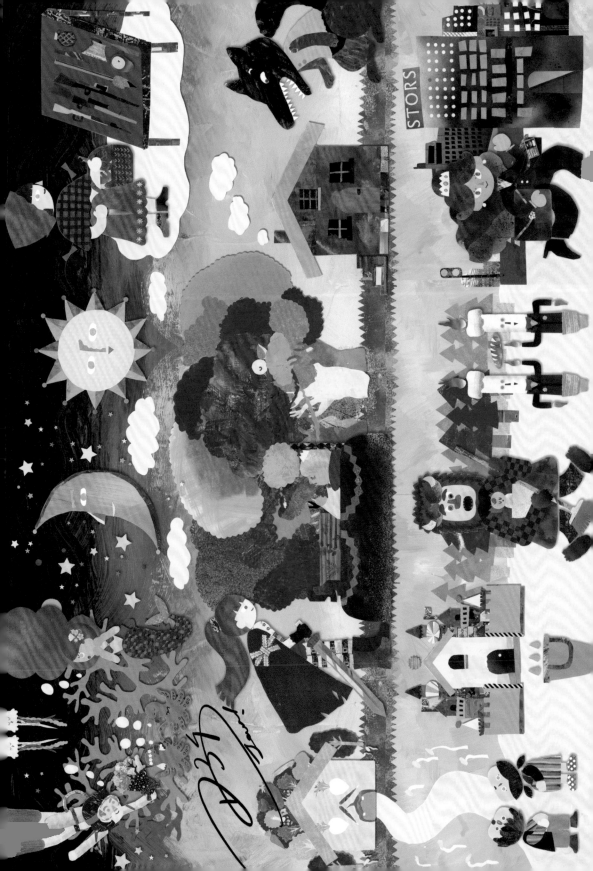

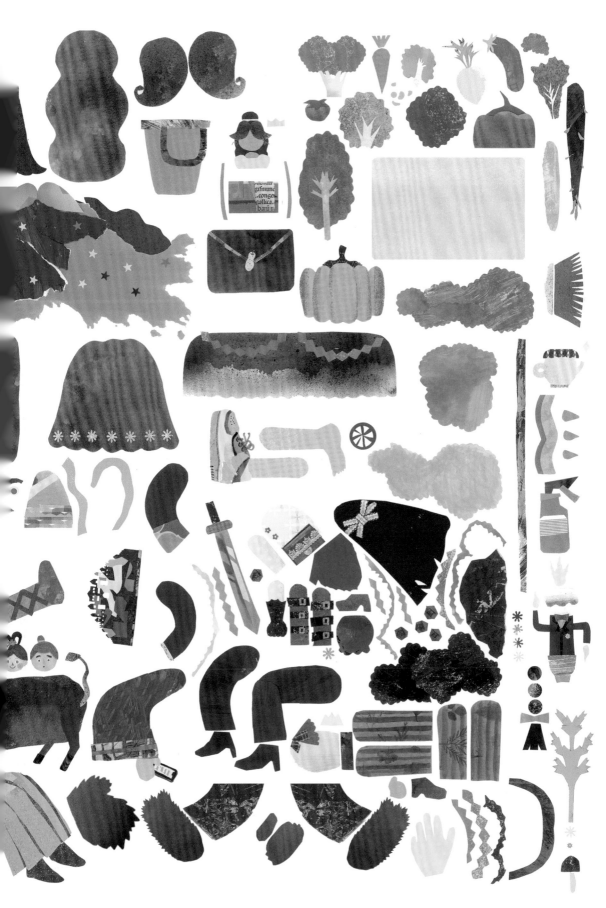

闲暇之时，我会和朋友们一起去看艺术展、赏樱、看富士山、露营、滑雪，享用各种日本美食。当然，这些都被我用插画记录了下来。每次我给好友，甚至是来看我展览的观众们分享我的手账和绘本，他们都能从插画中感受到我的快乐，这让我感到十分惊喜。

　　所以，我把这两年在日本的速写、插画和绘本作品都整理了出来汇编成书，也想用这本书告诉所有人，如何去观察生活，如何去热爱生活，如何带着一颗"爱玩"的心，去创作出打动人心的作品。希望大家能够通过这本书，收获一些纯粹的快乐与感动。

　　最后，我要谢谢我的父母能够一直支持我的留学计划，感谢中央美术学院绘本创作工作室，感谢多摩美术大学的高桥老师对我创作的辅导，感谢我在日本遇到的每一位善良、可爱的朋友们，感谢社交媒体上给予我无限鼓励与赞美的粉丝们。当然，还要感谢参与本书制作的编辑老师们，因为大家的辛勤付出，才让这本书得以与各位见面。

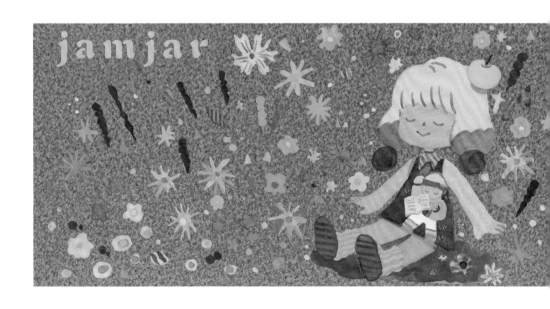

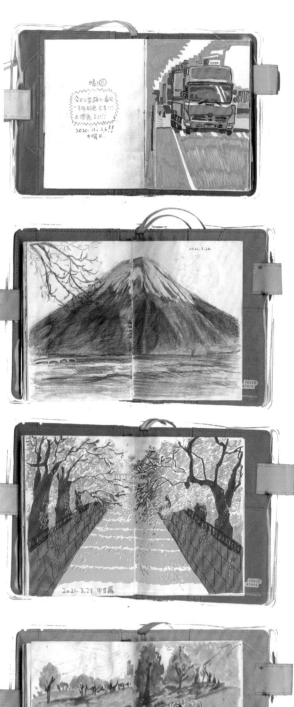

▼ 我在日本创作的手账

田子千·TianZiqian

◆ 插画师，出生于山城重庆垫江县。
乐观开朗，是个十足的彩色控，沉迷于五彩缤纷的幻想世界。

◆ 2020 年毕业于中央美术学院绘本创作工作室
◆ 2023 年毕业于日本多摩美术大学平面设计专业

◆ 2018 年绘本《仰着头走路》获得中央美术学院优秀作业三等奖
◆ 2020 年绘本《仰着头走路》《太阳商店》入围信谊图画书奖
◆ 2021 年绘本《中国风筝》获得日本大岛国际手作绘本比赛奖励奖
◆ 2021 年绘本《太阳商店》在中国珠海无界美术馆展出
　 2021 年日本桥本ＳＤＧＳ艺术主题比赛获奖
◆ 2022 年绘本《bobo》获得日本大岛国际手作绘本比赛入围奖
◆ 2022 年绘本《太阳商店》获得日本童画大赏优秀奖
◆ 2022 年日本 SPACEkoh 画廊举办插画绘本展"悠闲度日"
◆ 2022 年与中国服装品牌密扇建立合作
◆ 2022 年绘本《"百"雪公主》获得日本绘本出版奖优秀奖
◆ 2022 年出版绘本《"百"雪公主》

◆ 已出版绘本《"百"雪公主》《中国符号系列绘本：中国风筝》
　《中国动物寓言系列图画书：蚂蚁看神龟》

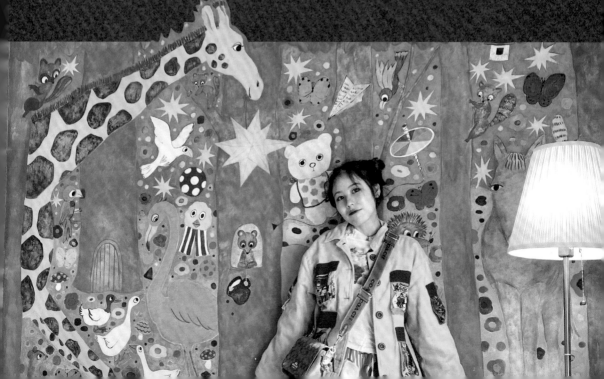

我在绘画之路上，步履不停

像童话一般的留学生活

目录

我在绘画之路上，
步履不停

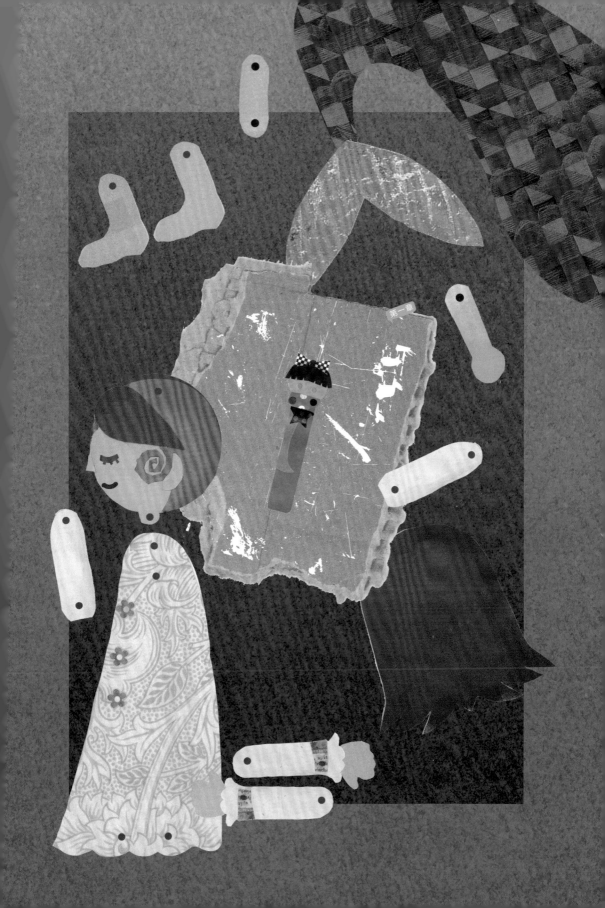

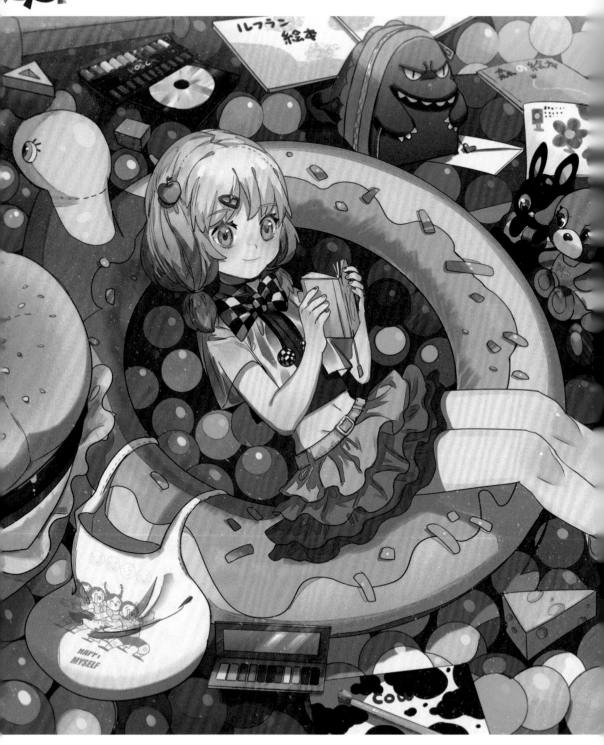

▼ 我的二次元形象：黄紫色头发别着苹果发卡的女孩子

我的童年，是日本动漫

1998 年 8 月 25 日，我出生在山城重庆。当我 6 岁的时候，妈妈送我去四姨开的国画班学习绘画。上课时，我喜欢在宣纸下面垫上我最喜欢的日本动漫美少女画册，一边听课，一边临摹动漫美少女。随着学习的渐进，我开始尝试创作自己的作品。一双闪烁着星星的大眼睛占据了二分之一的脸庞，配上可爱的蛋卷头、麻花辫和涂抹了粉色腮红的造型，以及纤细苗条的身材。这是我最喜欢画的动漫美少女形象。

当我 9 岁的时候，我开始上网。无论是《数码宝贝》《守护甜心》，还是《百变小樱》，我都看得津津有味，它们成为我童年时光中不可动摇的一部分。10 岁时，我每天都会去报刊亭买最喜欢的漫画书，如《飒漫画》和《知音漫客》。我迷恋于漫画中精美的画面和丰富的剧情，并且自己会基于漫画创作同人画作。

▼
我像被困在游戏里的电子宠物

爸爸对我每天花五元钱买漫画书的事情非常不理解，有一天他直接拒绝了我的购买请求。于是，我直接哭成了泪人。爸爸问我："你看漫画的目的是什么？"我回答道："因为我想学画画，我也想画出那样漂亮的画。""原来是这样，那爸爸同意了！"我的回答感动了爸爸，他拉着我的手去了报刊亭。从那以后，爸爸非常支持我购买漫画书，也非常支持我画画。

我的二次元世界

11 岁那年，出于对学校环境的喜爱，我选择离开县城，前往离家两小时车程的重庆第二外国语学校读初一。然而，我没想到学校实行非常严格的半军事化管理制度：被子必须叠成整齐的豆腐块，漱口杯要摆成一条直线，必须穿校服，平时不允许使用手机。作为住宿生，我每周末只有短短两个小时的外出购物时间，当时刚入校的我每天都躲在被子里哭泣，爸爸妈妈很心疼地说："即便是你自己选择去那所学校的，但是如果受不了，也可以回来的。"我现在还记得我每次都哭得无法呼吸，但是都会回答："不不不，我不回去。"

封闭式的管理让我对珍贵的周末时光更加珍惜，也开始利用社交媒体。我们学校会在星期天晚上收走全班同学的手机，然后在下周五晚上归还。周末我一般会在微博上传我画的插画，周五我收到手机，会看到积攒一周的评论与转发。那些充满善意的夸奖和鼓励，都是我枯燥学习生活中的一道光。也因此，我认识了很多喜欢画画的朋友，并开始在 QQ 上与他们聊天，发现他们使用一种叫"数位板"的工具，可以绘制出我从未见过的漂亮的画！于是我请求爸爸也给我买一个数位板，他非常爽快地答应了。

▶ 社交媒体对我来说，就像黑暗之处的一道光

初一时，我迷上了初音未来（Vocaloid，简称 V 家）以及翻唱初音未来歌曲的日本歌手。我会在周末的电脑课上偷偷下载 V 家的新歌导入 MP3 里，每天下课都听着这些让人上瘾的电子音乐。虽然听不懂日语，但旋律和节奏深深地触动了我。在聆听音乐的过程中，那些鼓点和节奏开始变得具象化，我渴望用绘画来表达它们。于是，在珍贵的周末时间，我开始在微博上绘画，并分享我画的虚拟歌手作品。我还鼓起勇气艾特我喜欢的翻唱歌手，告诉他们，他们的歌给了我很多力量。正是因为这样，我在微博上逐渐积累了一些喜欢 V 家的粉丝，并结识了一些中国的翻唱歌手，他们邀请我为他们的翻唱歌曲绘制插画，这对我来说简直就像中了彩票一样！我能为喜欢的歌手画画，真是太幸福了！渐渐地，我创作了上千幅绘画作品，并借此扩展了网络交友圈。

我还成为班级黑板报的主要负责人，身边的朋友都称赞我画得很好。这时，我在心里下定决心：我将来一定要走上绘画这条路。

▶ 我为 2018 年的中国 Vocaloid 虚拟歌手的同人画集绘制的封面

ecting

ustrative album.

producers.

▶ 我为中国歌手茶理理画的曲绘

18岁的我，开始用绘本找回童心

　　18岁的时候，我正式踏上了艺术之路。在美术培训学校入学典礼上，我问身旁的艺术生们："你们也是因为喜欢画画成为美术生的吗？"他们回答说："并不是。我们是因为成绩不好，选择了另一条道路。"那时我混合着震撼、失望和酸涩的心情。我想：原来在艺术生中，也有不爱画画的人吗？

　　在紧张压抑的集训生活中，我和室友常因作息时间的问题而争吵。因为我的室友每天晚上都熬夜画画，常常画到凌晨三四点钟。而我为了早上能精神抖擞地听课练习，每天晚上十一点睡觉。事实证明，我的学习方法对我来说是正确的。集训与校考结束后，我迅速投入学习，最终以

全国第 30 名、510 分的高考成绩考入了中央美术学院。

中央美术学院将我从紧张备考的高中时代带入了另一个自由、多彩的广阔世界。同学们极具个性、才华横溢，学校的艺术氛围也十分浓厚。在这样的大学学习，于我而言简直如在梦境一般。

我在中央美术学院读大二时，有幸聆听了绘本专业杨忠老师开设的绘本历史课。这是我第一次接触绘本，才发现原来绘本是如此有魅力的一种媒介。

杨忠老师，我们亲切地称之为"杨妈"。她是中央美术学院城市设计学院绘本创作工作室的创建人，全国大学绘本研究与教育开创者。

我至今还记得，通过老师的介绍，我认识了日本作家驹形克己的绘本《Blue to Blue》。那是一本用各种漂亮的特种纸制成的绘本，特种纸被切割成整齐的波浪形，最后形成一片蓝色的小海洋。在翻阅过程中，我一边抚摸着纹理各异的纸张，一边读故事，这种独特的概念绘本深深地吸引了我。不仅如此，我读着色彩大师荒井良二的《天亮了，打开窗子吧》，仿佛呼吸到了早晨清新的空气，沐浴到了温暖的阳光。我读着五味太郎的有趣可爱的《从窗外送来的礼物》，猜着下一页镂空的窗户里住着怎样的居民，被故事逗得哈哈大笑。我意识到绘本不仅是孩子们的读物，成年人读完后也会深受其感染。那个时候我就坚定：我一定要进中央美术学院绘本创作工作室，攻读绘本专业。

绘本创作工作室有五位老师，除了杨妈，还有冯烨老师（冯爷）、向华老师（鸟老师）、冯旭老师（冯哥）、小雅老师（小雅）。

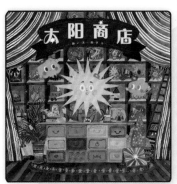

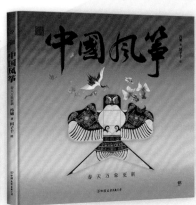

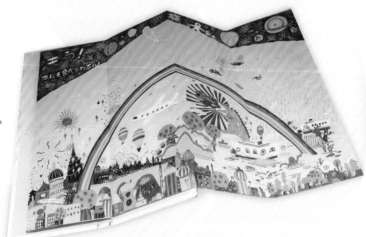

▲ 我在大学期间做的绘本

　　鸟老师非常擅长讲故事和写故事，他会在我们小小的灵感之上，让我们的故事变得更加有趣且完整。每次他在课堂上绘声绘色地给我们讲绘本，我们都被感动到流泪。

　　小雅老师在英国留过学，年轻可爱，总是能跟同学们打成一片。她经常会带着各种小众、品位高级、有趣的藏书给我们分享，我们的眼界也因为这些藏书提高了不少！

　　冯哥和冯爷则十分懂得鼓励学生，引导学生们去感受绘本的魅力。在大三，我们有中国传统符号绘本与动物寓言绘本的课题，每次遇到瓶颈的时候，冯哥和冯爷总会找到我们的闪光之处，在传授绘本知识的同时让我们重拾信心。也正是因为老师们的辅导，在大学期间，我已经创作了很多册绘本，并成功出版了《中国符号系列绘本：中国风筝》和《中国动物寓言系列图画书：蚂蚁看神龟》。

　　能上着我最喜欢的绘本课，与志同道合的同学们一块儿学习精进，并拥有学校提供的丰富资源，我感到非常幸福。

大三时，我决定去日本留学

我越了解绘本，越是渴望继续深入探索这个领域，而日本成熟且系统的绘本学习体系让我非常向往。由于我的绘本老师曾在日留学，她也非常支持我去日本留学。我想：我一定要成为一名中国的原创绘本作家！希望到日本深入学习之后，为中国的原创绘本市场注入新鲜的血液。于是大三时，我决定留学日本，去亲眼看一看这个与我童年息息相关的国家。

这个时候，我开始查询日本能够学习插画与绘本的学校。很遗憾，在日本东京，能在大学院（也就是国内的研究生院）研究与创作绘本的美院屈指可数。经过查询，我发现在东京有一个御三家（东京艺术大学、武藏野美术大学、多摩美术大学）之一的美院——多摩美术大学的大学院开设了插画专业。多摩美术大学的插画专业归于平面学科，多摩平面，被日本人叫作"多摩グラ"，是日本美术生非常向往的王牌专业。不仅如此，多摩美术大学的学术和艺术氛围自由且浓厚，校园环境也十分漂亮，还有着日本著名建筑师伊东丰雄设计的气派的图书馆。以上都让我对这所学校无比憧憬。

日本考学不像其他国家的留学那么方便申请，它有一套复杂且古板的考学流程。

- 亲自备考。你必须亲自来到日本，经过一年语言学校的学习，在这一整年中边上课边进行各种学校的备考。
- 语言能力。针对不同学校的语言要求，在考试前拿到日本语能力测试（JLPT）的 N2-N1 的合格证书。（现在大多数学校要求 N1 水平。）
- 手写报名表。针对不同学校的要求，在学校的招生期内，通过信件等方式填写报名表并在规定时间内寄出。

- 作品集与研究计划。针对不同学校的专业要求进行作品集与研究计划的筛选。
- 面试与小论文。针对不同学校的专业要求进行面试与小论文考试。

　　每个学校的要求和报名费（大约 2000 元人民币）都存在很大的差异，由于老师的喜好等，考试的不确定性也增加了。因此，许多人因为准备过程漫长而对日本留学望而却步。

　　我是一个行动力非常强的人，当我了解到多摩美术大学需要 N1 级别的日语成绩时，就立刻开始准备。从大三开始，我每天坚持上一个小时的日语课，除了周末，从未请过假。由于我从小喜欢动漫和日剧，语感还不错，所以学得非常快。再加上我刻苦努力地学习和做题，最终在 8 个月内成功通过了 N1 考试。这意味着在前往日本留学之前，我已经成功迈出了一小步。

　　然而，考试只是考试，能否流利地交流是另外一回事儿。我计划去日本留学的那一年恰好是 2020 年，特殊时期，我无法入境日本。当时，语言学校的课程也转为网课，我前往日本的计划变得遥遥无期，很多身边的朋友选择了间隔年或放弃。尽管我也很着急，但没有放弃或抱怨，而是坚持参加语言学校的网课，等待着能够去日本的那一天。从 7 月开始，通过与日本语言学校的老师进行交流互动，我的口语明显提高了很多。最终，在 11 月，我来到了日本。下飞机后，我直接被语言学校的工作人员送到池袋的酒店，透过窗外看着这座新鲜陌生的城市，天空是淡淡的粉蓝色，街边的路灯闪烁在我雀跃不止的心上。

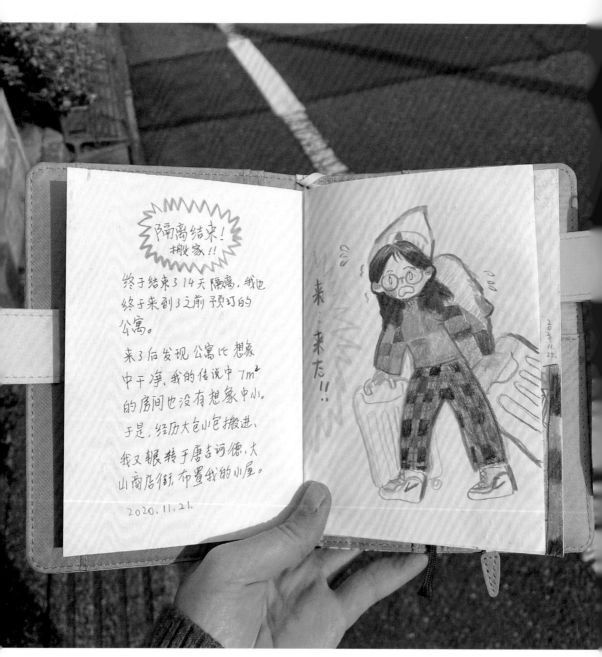

▶ 来到东京后的搬家手账

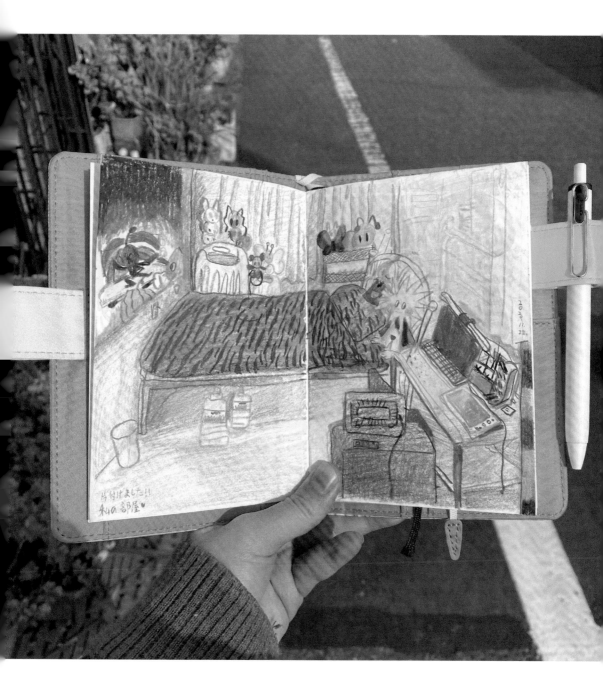

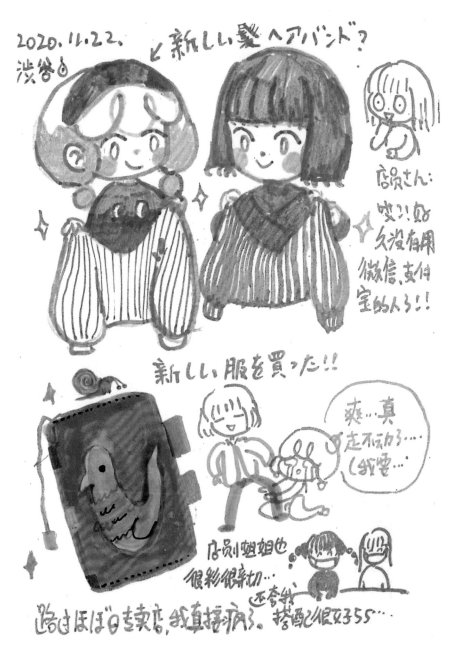

▶ 在商场路过 HOBONICHI 专卖店，我买下了来到日本后的第一本手账

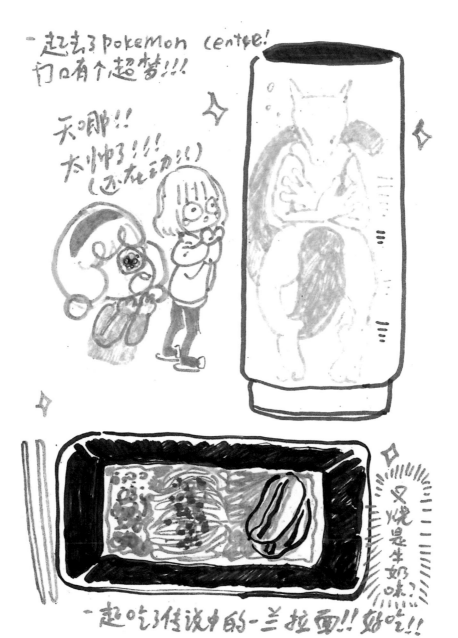

一起去了pokemon centre!
门口有个超酷!!!

天啊!!
太帅了!!!
(还在动!!)

又烧是牛奶味?

一起吃了传说中的一兰拉面!!好吃!!

搬进新家后，我立即投入紧张的考学准备中。日本美术院校的申请期通常在 10 月至次年 2 月，有些学校已经开始接受申请了。日本仍然坚持手写申请表，这真的非常折磨人，我总是反复检查错别字和字的书写是否漂亮。我还要仔细确认邮寄时间，确保在规定的时间范围内寄出。

经过各种了解和比较，我选择了一家校外培训机构，他们帮助我制定研究计划并指导面试小论文。每天在语言学校下课后，我会立即前往校外培训机构进行作品创作和面试练习，毫不间断。出于好奇，我在考试前还专门和朋友一起去了神社，在绘马上虔诚地写下了自己的愿望：希望能够成功考取多摩美术大学！

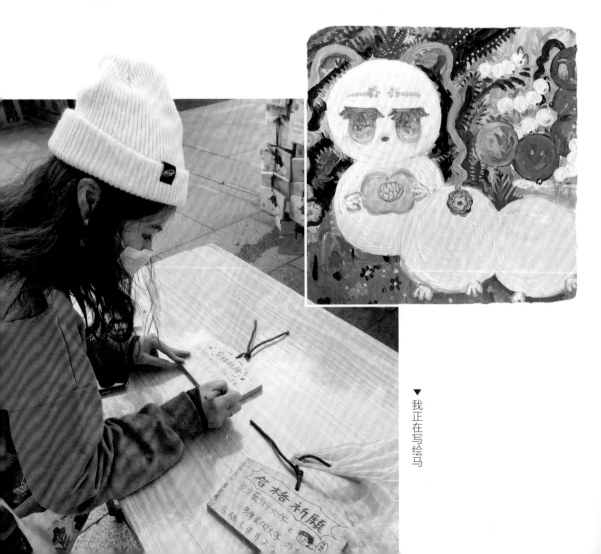

▼ 我正在写绘马

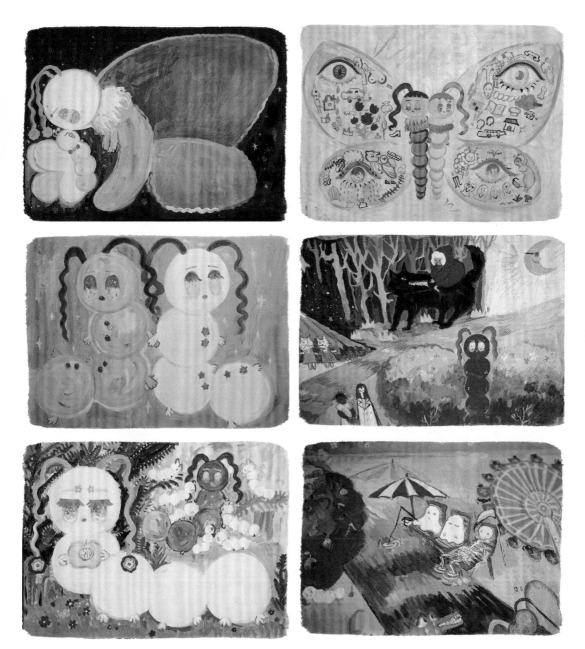

▶ 我创作的关于毛虫的插画

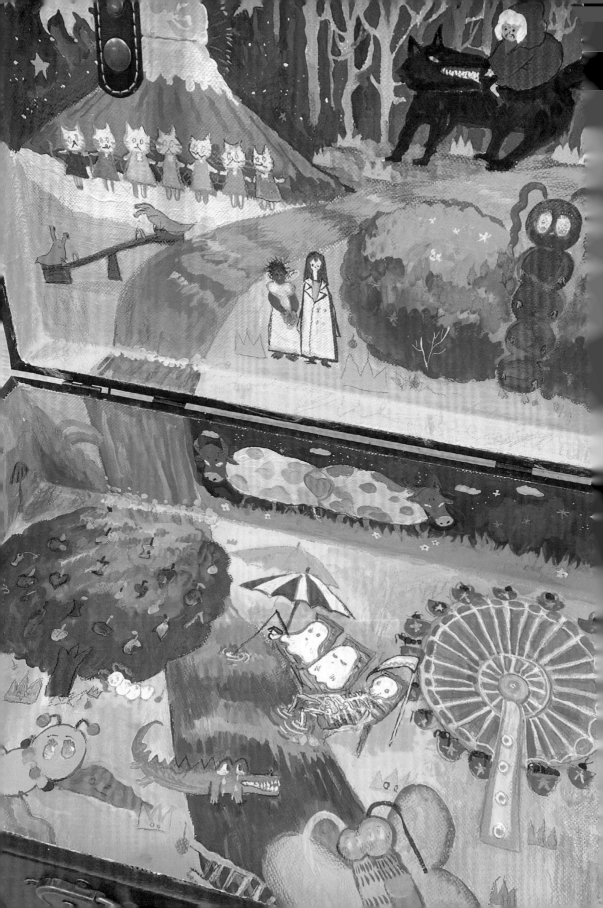

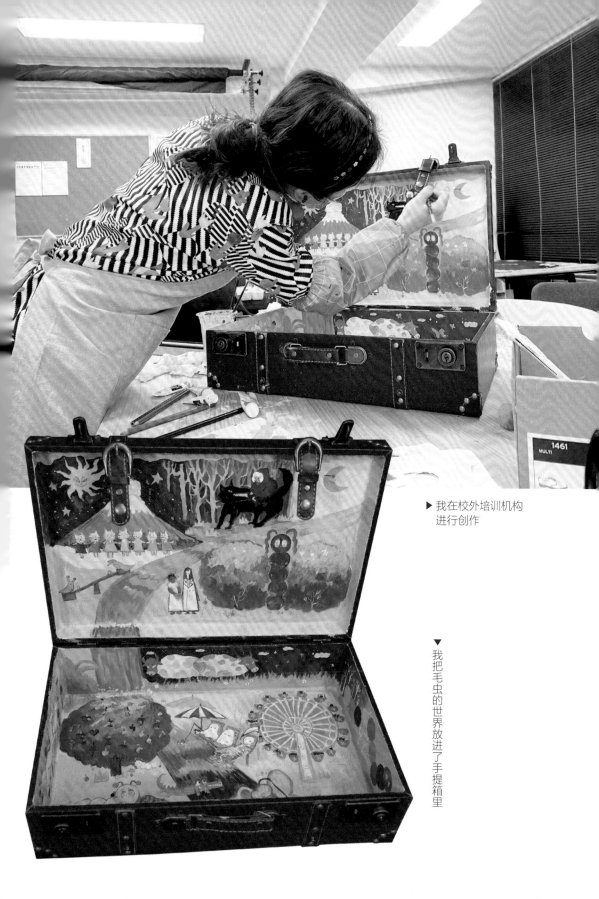

▶ 我在校外培训机构进行创作

▼ 我把毛虫的世界放进了手提箱里

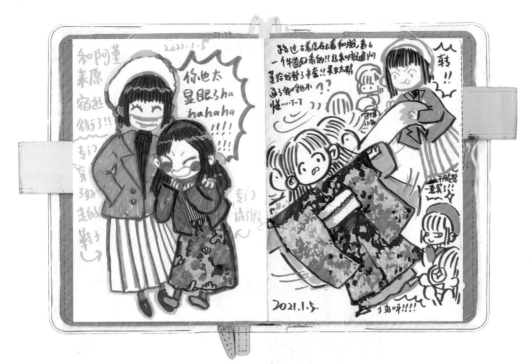

▶ 好朋友阿堇和我一起挑了二手和服

　　转眼到了一月，多摩美术大学的考试即将来临，校外培训机构每天都会组织集体面试，我从未缺席过一次。由于家离校外培训机构有一段距离，面试结束后几乎都是晚上十一点左右才能回家。现在回想起来，那段时间挺辛苦的，但每一天我都能学到很多面试技巧，真的非常开心。再加上小论文的练习和默写，我写了十几篇小论文，考试前默写了五六篇，可以说是背得滚瓜烂熟。

　　在 2021 年 1 月，多摩美术大学的正式考试中，虽然面试时间非常短暂，但我清晰而流畅地阐述了我的研究计划和作品，展现出了我最好的状态。

　　查看成绩时，我紧张到了极点，最后看到网页上出现了"合格"的字样，我的眼眶瞬间湿润，开心得跳了起来！我考上了我最喜欢的多摩美术大学！

　　回顾这段日本的考学之旅，我深感自己非常幸运，能够坚持下来。在特殊的时期，在陌生的国家，凭借努力，我得偿所愿。

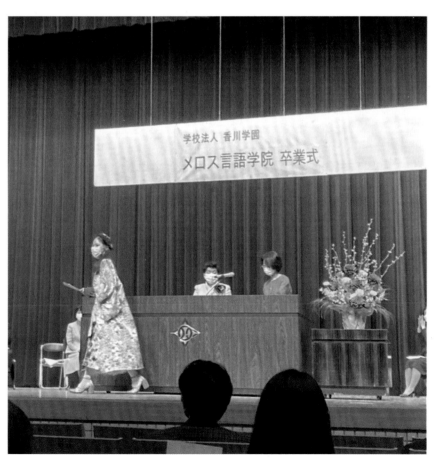

▼ 2021 年 3 月，我从语言学校毕业

3.11. 语言学校毕业啦!!
和イルア和子怡一起毕业了!!
每开心。只觉得这一天阳光超好,
空气微甜,幸福十足!!! ^^

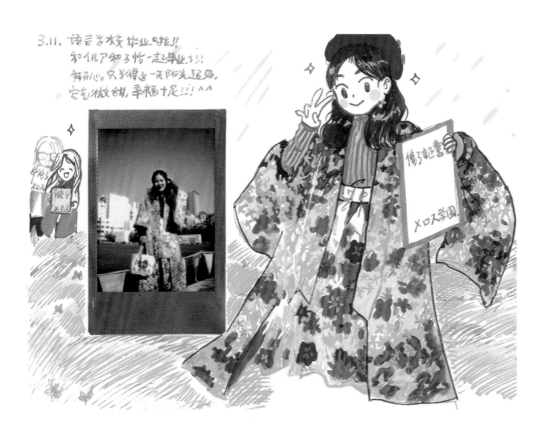

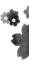

▶我穿着新买的和服去了开学典礼

像童话一般的
留学生活

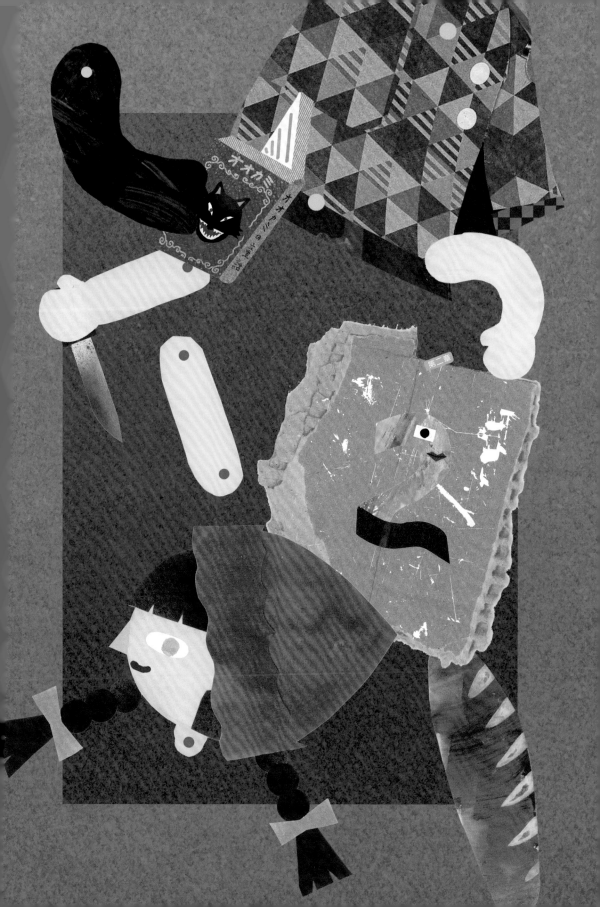

多摩美术大学的生活

　　多摩美术大学是位于日本东京都八王子的一所艺术学院。作为日本领先的艺术教育院校之一，该大学致力于培养学生在视觉艺术、设计和传媒等领域的创造力和专业技能。

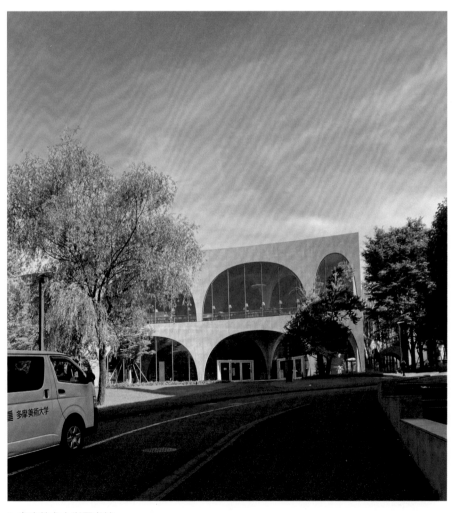

▶ 多摩美术大学图书馆

多摩美术大学是私立学校，它拥有很多面向学生的设施与资源。在学习方面，学校拥有非常气派的图书馆，丰富的藏书让学生们在知识的海洋畅游。学习平面设计的学生们可以自由使用学校电脑室的苹果台式电脑，免费使用学校的喷墨打印机进行海报印刷。平时我还会预约CMTEL材料工作室的刺绣机，进行刺绣创作等。学校设计楼三楼常常会粘贴近期的展览、比赛相关的海报。我也因为这些海报，参与了不少日本的高质量插画和绘本评选活动。例如桥本的SDGS海报，用线表现SDGS可持续发展的价值观，我的作品被选中，还在桥本的隧道实地展示了出来。再如大岛国际绘本比赛，我居然都入选得奖了。

▼ 多摩美术大学的风景一角

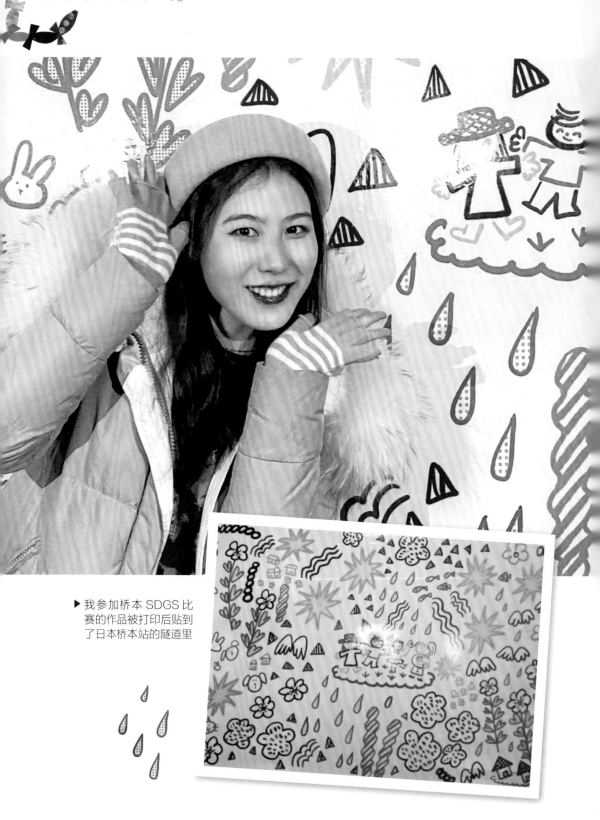

▶我参加桥本 SDGS 比
赛的作品被打印后贴到
了日本桥本站的隧道里

▼
我在日本参加绘本比赛获得的奖状

賞状

優秀賞（諏訪しんきん賞）
絵本部門

デン シセン 殿

あなたの作品は第十二回武井武雄
記念日本童画大賞において
頭書の成績を収められました
のでこれを賞します

令和 四 年 三 月 二十一日

武井武雄記念
日本童画大賞運営委員会
委員長岡谷市長
今井竜五

表彰状

おおしま国際手づくり絵本コンクール2021

奨励賞

田 子千殿

頭書のとおり優秀な成績を
おさめられましたので これを
賞します

令和3年 7月22日

北陸中日新聞

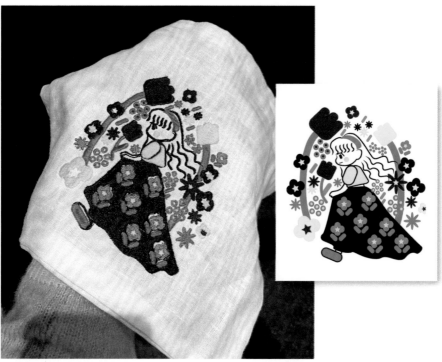

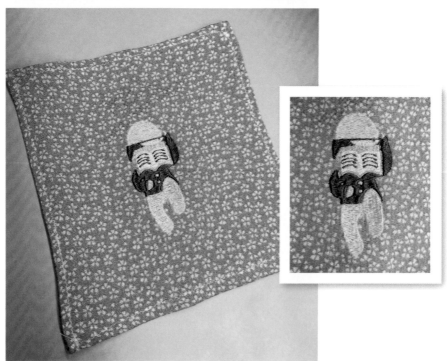

▶ 我在材料工作室做的刺绣作品

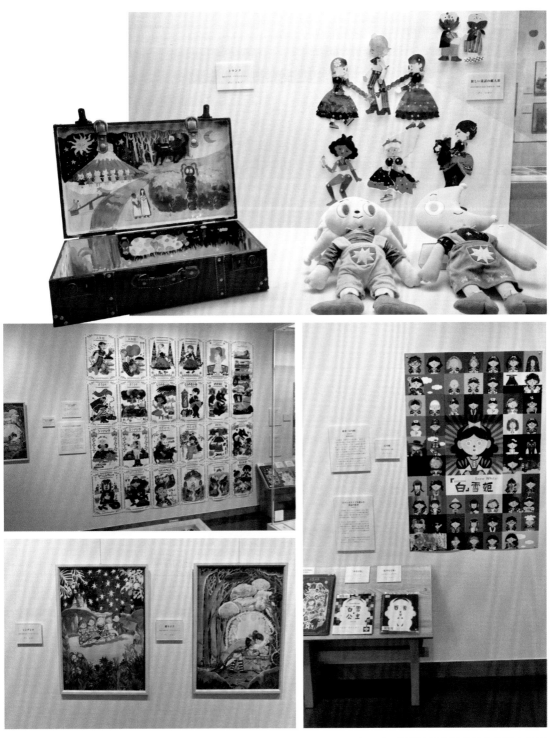

▶ 日本 Irufu 童画馆展出了我的获奖绘本作品

▶ 我在课余做的 Riso 作品

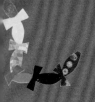

46

在生活方面，学校有两个食堂：一个是东学食堂，饭比较好吃；另一个是 IIO 食堂，面比较好吃。IIO 食堂的葱花金枪鱼泥饭十分抢手，因为是限量的，所以一定要在十一点整去排队才可以买到。金枪鱼泥软糯可口，蘸上酱油和芥末简直绝配。每次我都早早来到学校，只为吃上这一口美味！

特殊时期，学校为了补贴学生，所有饭菜都是半价。学校还有一个香气浓郁的面包房，像开惊喜盲盒一样，每天烘烤出炉的面包都不同。我每次去学校都忍不住捎上一块，苹果面包和黑糖贝果是最爱！

葱花金枪鱼泥饭

·多摩美食堂

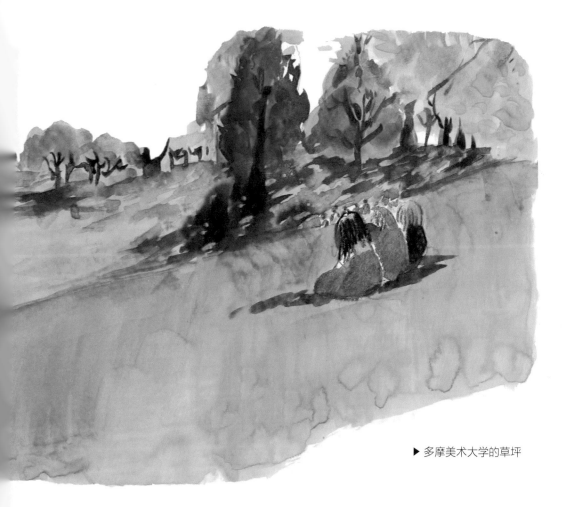

▶ 多摩美术大学的草坪

　　学校坐落在植被丰富的山上，有一片很大的草坪。2021 年
5 月的一个下午，阳光明媚，清风徐徐，草坪被暖橘色的阳光照
得呈现一片嫩绿色。我看见同学们在草坪上惬意地躺着或趴着、
吃午餐、玩球，这个场景显得格外温馨可爱，一下子触动了我，
让我感受到开阔舒适的草坪给大家带来的快乐。突然间，我好想
做一本关于草坪的书呀。那天午休结束，我去学校的竹尾特种纸
专卖店转了一圈，邂逅了一种特种纸"维伯特"，纸张有韧度，
颜色与触感都很像柔软的草坪。我想着就用它来创作吧！于是兴
致勃勃地买了二十张带回家了。

因为故事需要补充用纸，
我又跑去买新纸。我把之前做
的拼贴给老板看，她们惊呼这
种纸居然有这样惊艳的用法！
可惜老板告诉我："这种纸你
买完了就绝版了，这个厂家再
也不会生产了。"这消息真是
晴天霹雳！那我这些原稿可得
多珍贵啊！

▶ 竹尾专卖店里一种叫"维伯特"的特种纸

TAKEO

紙を選ぶ｜ヴィベールP

ヴィベールP｜0600
700×1000㎜T目

ヴィベールP｜0101
700×1000㎜T目

ヴィベールP｜0201
700×1000㎜T目

ヴィベールP｜1000
700×1000㎜T目

ヴィベールP｜0300
700×1000㎜T目

ヴィベールP｜0403
700×1000㎜T目

▼ 我用「维伯特」特种纸创作的〈草坪绘本〉内页

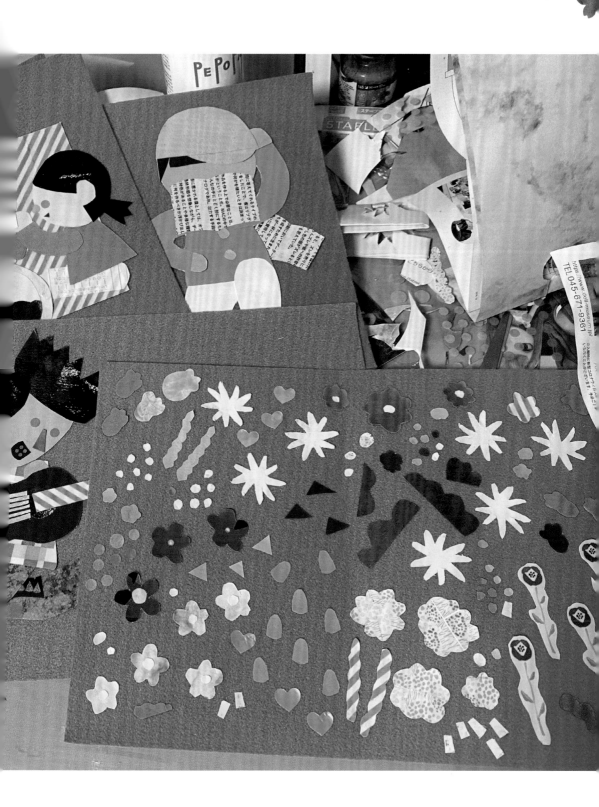

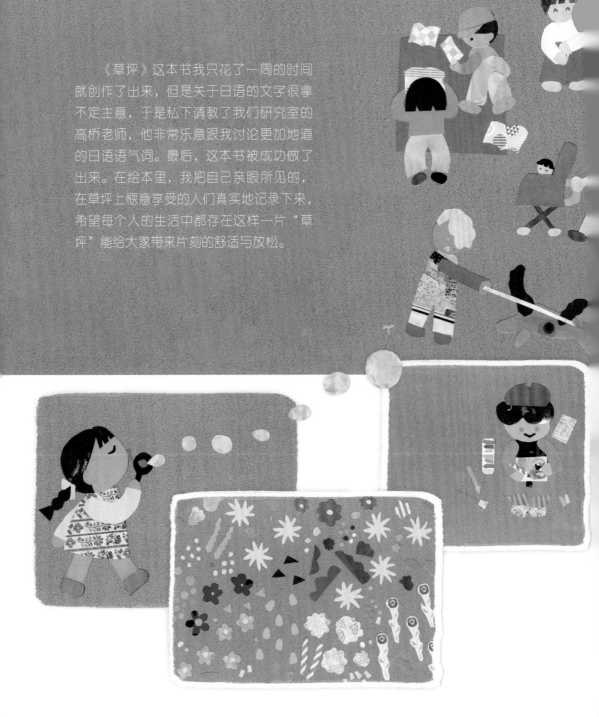

《草坪》这本书我只花了一周的时间就创作了出来，但是关于日语的文字很拿不定主意，于是私下请教了我们研究室的高桥老师，他非常乐意跟我讨论更加地道的日语语气词。最后，这本书被成功做了出来。在绘本里，我把自己亲眼所见的，在草坪上惬意享受的人们真实地记录下来，希望每个人的生活中都存在这样一片"草坪"能给大家带来片刻的舒适与放松。

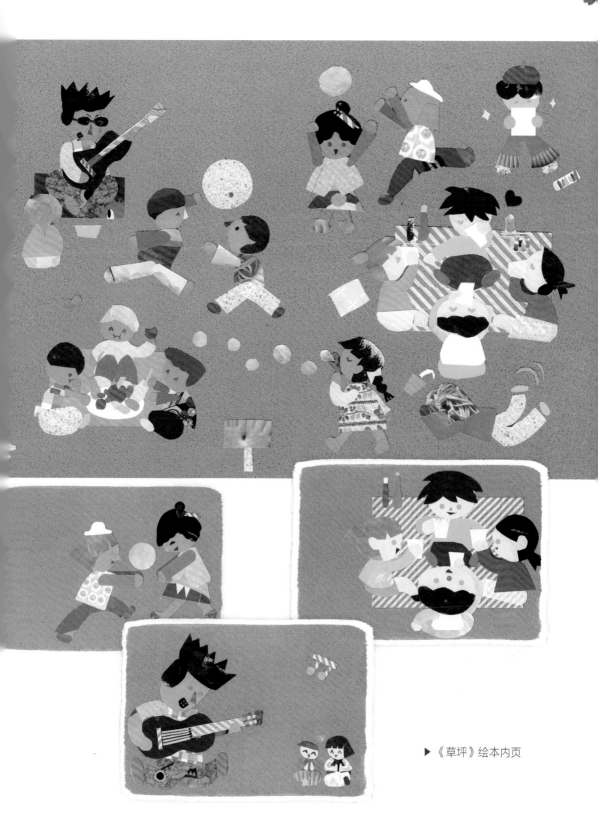

▶《草坪》绘本内页

多摩美术大学的课程

研究生课程分为必修与选修两个部分，只要修满学分就可以毕业。选修有不同的理论课程，必修则是专业课。插画专业课主要分为实践辅导与论文辅导，其中实践辅导也就是我们每一个半月会进行一次面向研究室导师的研究汇报，每半年会举行一次面向平面设计专业全年级师生的总汇报。每个月的研究汇报，我们需要制作至少两张插画，并用学校的大判（大尺寸）打印机打印 B1（728mm×1030mm）的插画海报，在汇报前从平面设计专业办公室借一盒强力磁铁，考虑好顺序和间隔，提前将海报整齐地贴在教室墙面上，汇报后回收海报并存于工作室。

▶ 每次汇报，我都会与自己的作品合照

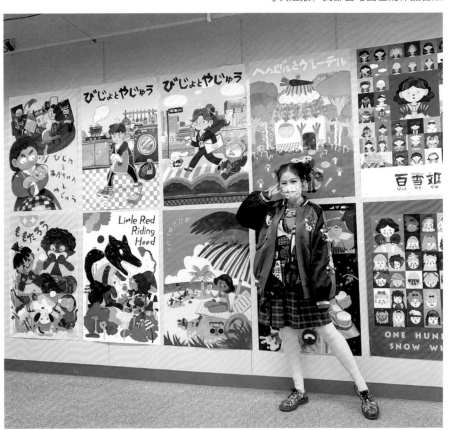

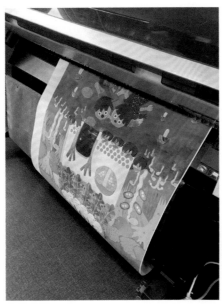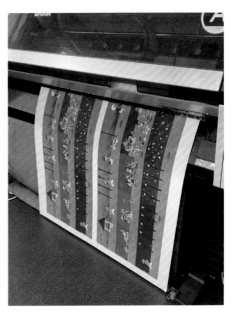

▶学生可以免费使用的大判（大尺寸）喷墨打印机

第一次听到需要打印那么大的海报，我眼睛都瞪圆了，这在日本的打印店打印得多贵啊，一张也得 6000 日元（人民币约 300 元）左右吧！学姐说："我们学校的喷墨打印机是免费的哦，只需要自己花 180 日元（人民币约 9 元）买纸就好啦。"学姐教我们怎么使用喷墨打印机，看着打印机一点点吐出了和插画颜色几乎没有色差的海报，我心里想着：那我之后做绘本和周边不都可以用这个打印机了？天呐！那我要薅羊毛到爆！

严格的老师

插画研究室有一位令人闻风丧胆的老师，他就是我们原来的教授。我早已听说过这位老师的威名，他确实是一位非常厉害的插画师，但我也听说他曾经各种刁难中国留学生，嘲笑毕业院校不好的留学生。这位老师很了解中国，调侃中国只有四个学校——中央美术学院、中国美术学院、清华美术学院、其他院校。我还听说这位老师很讨厌学生做绘本，说学生们都不懂绘本。第一次研究生汇报

的时候，作为新生，大家都担惊受怕，为了不被骂得太惨，我和研究室的同学们努力准备了很多张插画。但没想到第一次上课，我们还是深深体会到了无论画得多与少、好与坏，总是逃不了他的折磨。

2022年4月，在我们第一次汇报会上，这位老师揪住了第一个汇报的同学小鱼。小鱼才刚刚汇报完自己的研究题目，他就连珠炮似的发出质疑："你在说什么？我听不懂。你这个关键词从哪知道的？哪一本书？哪一页？哪一行？"正常十分钟左右的汇报，这位老师却反复刁难她了半个小时，小鱼都快哭了。轮到我的时候，他听说我做绘本，想用毕业学校为难我："你做绘本的？你本科哪里的？"我说："老师，我是央美的。"没想到我是央美毕业，这位老师居然只"哦"了一声就直接让我下去了。

从始至终，他都没有对我们的作品进行点评或给出任何建议，仅是刁难，并且让我们不要使用中国的劣质画材，要使用日本正版的优质画材。当时我和同学们的心情都跌落到了谷底，难道这两年我们都要在这样压抑的学习氛围中度过吗？

其实，这位老师患有癌症，我们刚入学时，他的身体已经像一支快要使用殆尽的蜡烛一般，非常糟糕了。研究生一年级时，由他和他提拔的博士生高桥老师为一二年级交替着组织汇报会。与之相比，高桥老师极为负责，他总是耐心细致地聆听我们的汇报，并给出关于作品与研究的宝贵意见和建议，让我们受益良多，也更加珍惜每次辅导的机会。

2023年1月，这位老师去世了，我们的教授变成高桥老师。难以想象在这位老师教学风格的影响下，这两年我们能否做出满意的作品。幸运的是，经过高桥老师的悉心指导，我确定了我的研究题目：超越刻板印象的新童话插画。

插画到底是什么？

入学前，我对插画并没有很明确的认识。早期我一直认为插画就是纯粹的一张画，可以自由地画各种你喜欢的东西。入学后，我才发现多摩美术大学插画研究室对插画有着很严格的定义。

当时确定题目后，我想要尝试童话风格，想了两个原创故事，一是关于抓阄，二是关于异装癖，并用丙烯和彩色墨水营造童话氛围。虽然跟老师和同学们解释了很多关于这两张插画的含义，高桥老师却说："听了那么多，我才稍微明白一点点。可是，插画不需要解释那么多，插画的传达性足够强，我就能一眼看懂你想传达的东西。"

高桥老师说："很多同学至今都不太知道何为插画，当然这也是你们研究探讨的中心，这两年你们会结合实践来探讨插画到底是什么。"

"插画第一要具有可复制性。是不是很难懂？举个例子，如果你认为你画的原稿是最想给别人展示的，那这张画其实是'艺术品'而不是'插画'。艺术品是需要在展馆里展出的，大家都跑来欣赏这全世界独一无二的画。而插画却可以附着于各种艺术媒介，比如绘本、包装、海报、专辑封面等。"

"插画第二要具有传达性。插画并不是表达自我的工具，如果你想要所有人看了你的画感到治愈、幸福，那是画家的工作。如果你想通过你的画去解决问题、传递信息，那是插画师的工作。插画自身带着不可缺失的传达性，别人一定会从你的插画看到你创作的目的。"

听完高桥老师的话，我有一种醍醐灌顶的感觉。"传达性"确实是我长时间以来所忽视的，这也激起了我继续深入研究插画的学习欲。

原创插画——没什么大不了系列

以前，女孩子就要有女孩子的样子，男孩子也要有男孩子的样子。现在，男孩子也能化妆打扮，女孩子也能走中性风格。世界越来越多元化，我也想通过插画来传达多样的价值观。就像画里穿着高跟鞋的小动物们对偷偷跑来森林穿高跟鞋玩的小王子说的那样："没什么大不了！我们都喜欢高跟鞋。"

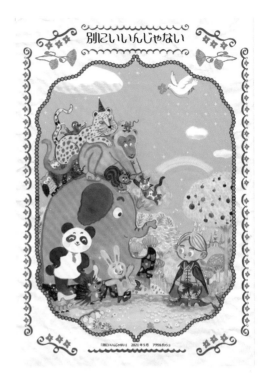

大家小时候玩过抓周吗？象征着各种职业的物品摆在小孩子面前，抓住的第一个东西就象征着未来。公主殿下的家人们把物品摆得满满当当想让小公主选择。"选这个吧！你会拥有无限权力。""选这个吧！你会成为优雅淑女。""选这个吧！成为美丽公主嫁给帅气王子。"然而，小公主对这些东西都不感兴趣，她只觉得手上的毛毛虫真逗，她想成为自己。

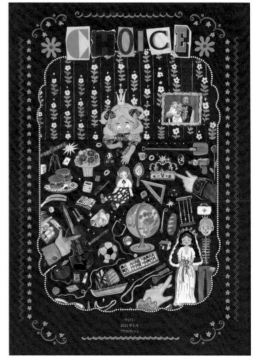

▶ 高桥老师为我画的范例

关于新童话插画的一切

高桥老师给我建议："如果想要人第一眼就能明白你想做什么，试着从已经有的童话入手去讲新童话，怎么样？你对童话进行改编的部分，大家也能瞬间领悟到。"这给了我很大的灵感，我开始从以前就存在的著名童话入手，仔细探究原有故事中刻板印象的部分。

第三次研究成果汇报，我创作了《灰姑娘》这张画，并写了一篇长长的汇报稿，事无巨细地讲画中蕴含的故事等内容。高桥老师点评："说那么多都没有说到重点。其实你每一次汇报并不用说那么多，因为你在研究'新童话'这个题目，你只需要告诉我：你以什么童话为基础创作的，你发现这个故事哪里具有刻板印象，你是如何创新的。"如此简洁有力、具有逻辑的汇报建议让我受益匪浅，至此我开始投入新童话的研究。

风格的转变

研一前期汇报时，我一直用丙烯颜料和墨水进行插画创作。高桥老师给我的评论就是："你想传递的信息太多了，仔细看，画得也没有非常细致。比如《睡美人》这张画，其实男女主角的互动就已经可以表达得很清楚了，为了传达性更强，你可以试着减少一些不必要的信息量。"

于是我开始尝试拼贴的风格。我认为，第一，拼贴可以用剪刀剪出光滑锐利的边缘线，不需要我努力去磨合丙烯的边缘线；第二，拼贴可以尝试各种肌理和形状，非常方便。我直接在画纸上构图，一点一点用拼贴的部件往纸上黏合，这种方式为"直接拼贴法"。

可是做汇报的时候，高桥老师说："这样的风格很不错！但是有一个问题，子千你做东西太快了！这当然是一件好事，我都能想象你在家里咔咔咔就迅速做好了一张。我觉得你可以在纸上多尝试，比如头的位置和人物姿势怎样摆放更好，之后再涂胶水拼贴。"这让我灵机一动，那我就先做一些部件，扫描后去电脑上拼，这样效率应该会更高！

说干就干，我把之前插画中的角色各自拎出来做成单独的零件，并在电脑上组成了新的插图。这种更简洁、传达性更强的风格，我称之为"部件拼贴法"。

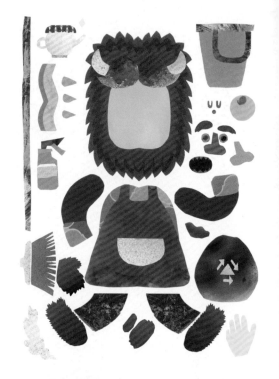

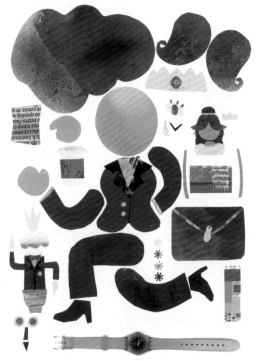

▼ 部件拼贴法

超越刻板印象的新童话插画

当为尚未形成自己价值观的孩子提供价值教育时，目标是实现"易于理解"。童话被用作塑造他们初步价值观的手段。童话利用象征和夸张的表达方式来描绘真实社会和人际关系的方面。儿童在早年树立的价值观往往会在成年后固定在他们的思想中。此外，许多传统童话基于过时的价值观和历史背景，往往与现代关于种族和性别的观点相冲突，尤其是性别刻板印象非常突出。

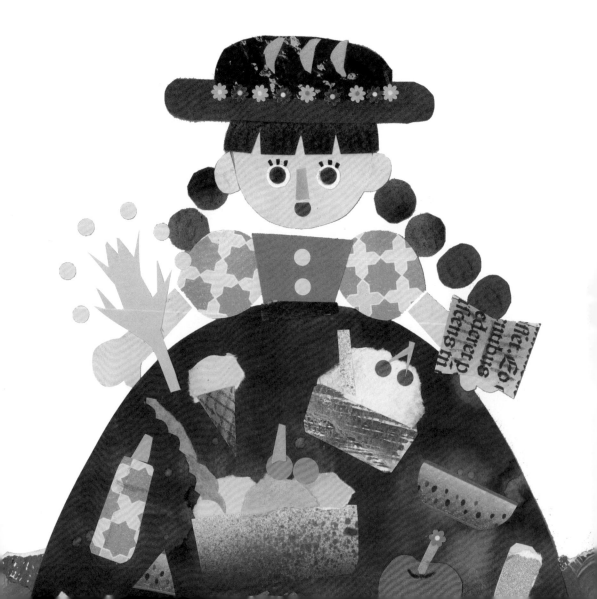

　　土岐（2015）认为经典童话中隐藏着"性别歧视"。例如，童话《灰姑娘》被指出隐含着"女性只能依靠男性改变命运"的含义。从童年起接受这种男尊女卑的价值观，可能导致成年后对异性的判断。

　　童话随着时代而演变，因此有必要将传统价值观的内容更新为符合当代社会价值观的内容。基于此，我旨在创作与新时代价值观相符的童话插图，超越旧童话中的刻板印象。通过这些插图，我希望促进对现代社会多样性和可能性的理解。

　　通过追寻"爱""勇气"和"可能性"这三个关键词，我注意到可以通过替换原作童话中的场景和角色形象等方式，在视觉上向人们传达从"旧"到"新"观念的更新。

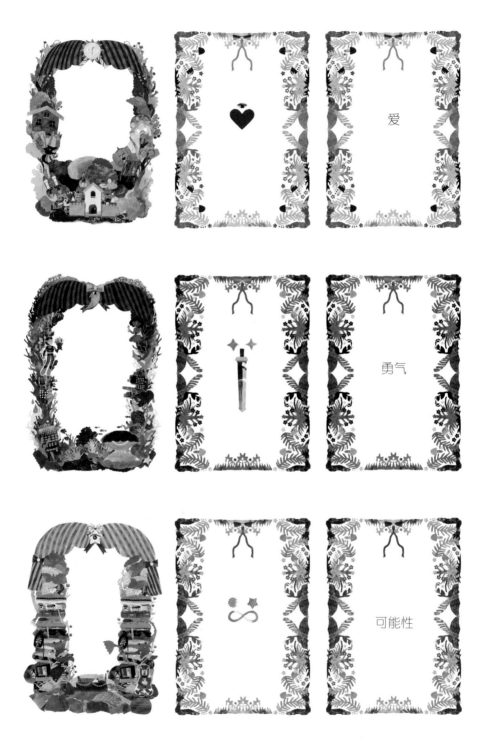

爱

勇气

可能性

我使用拼贴的技巧将新的童话角
色制作成了一个图鉴的形式。此外，
为了让人们更加享受新童话的世界，
我还制作了童话角色的纸质人偶。

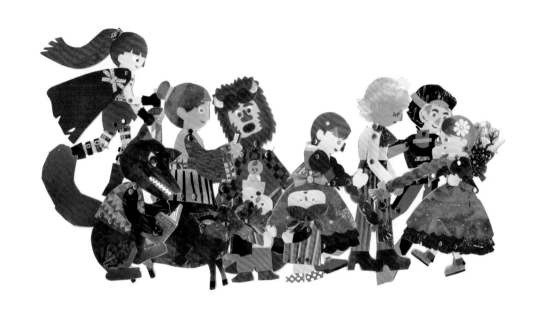

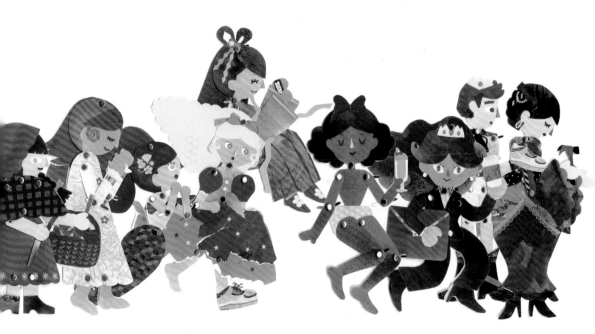

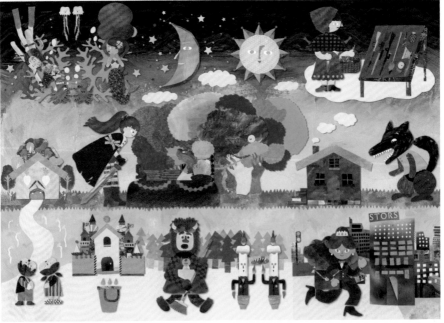

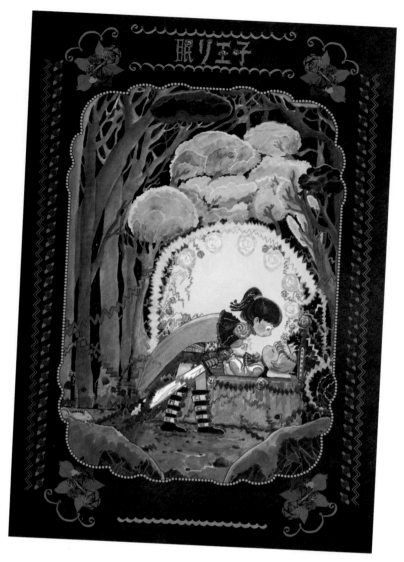

▶《睡王子》

睡美人

在《睡美人》的故事中，王子破除了周围的荆棘，并亲吻了美丽的公主，也让公主破除了沉睡的诅咒。这一场景可说是整个故事中最具象征性的场景。

然而，这个故事中存在着一种刻板印象，即睡美人只是等待命中注定的王子来拯救她，隐含着"女性必须等待能够拯救自己的王子"的深意。

我认为，女孩子也可以是勇敢和强大的，能够保护重要的人。我将王子（男性）和睡美人（女性）角色互换，描绘一个女性英雄来拯救王子的场景，想要传达出女性也可以成为拯救所爱之人的英雄角色。

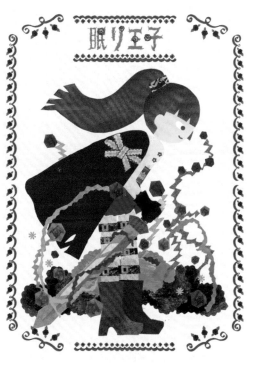

眠り王子

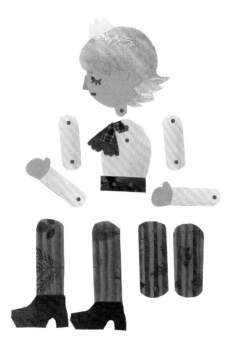

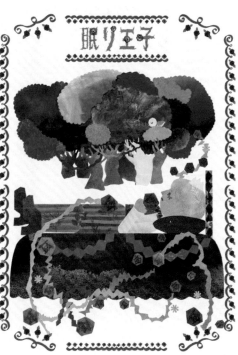

眠り王子

长发公主

在《长发公主》的故事里，长发公主被魔女囚禁在一座高塔中，无法离开。魔女常常欺骗她说："外面的世界非常可怕。"最后，一位王子抓住了长发公主的长发，攀上塔拯救了她，并和她幸福地生活下去。

然而，从现代的角度来看，这个故事甚至有点可怕。把被囚禁在塔中的公主与当今社会中受到束缚的少女们联系在一起，她们也被困在高高的"塔"中，无法离开。就像故事中的魔女那样，有些女孩的父母会抑制她们探索未知的积极性，不让她们离开自己的身边。又或者是，长发公主像被贩卖并囚禁在狭小的空间中，无法与外界进行交流的孩子。每当出现这样的社会新闻时，女性的反应比男性更强烈。女性更容易理解女性的感受，因此越来越多的女性选择去帮助女性。

所以我认为，公主不只是等待王子来改变命运，女性也可以相互帮助。因此，我将来帮助长发公主的王子替换为另一个经历了与长发公主相同命运的"长发公主"，并描绘了两位公主互相帮助逃离被困塔中的场景。另一个"长发公主"使用自己的头发帮助长发公主从塔中下来，两人的头发交织在一起象征着无限的"环"，也象征着女性相互拯救是无限循环的行为。

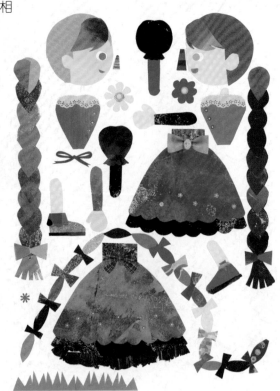

▶《长发公主》

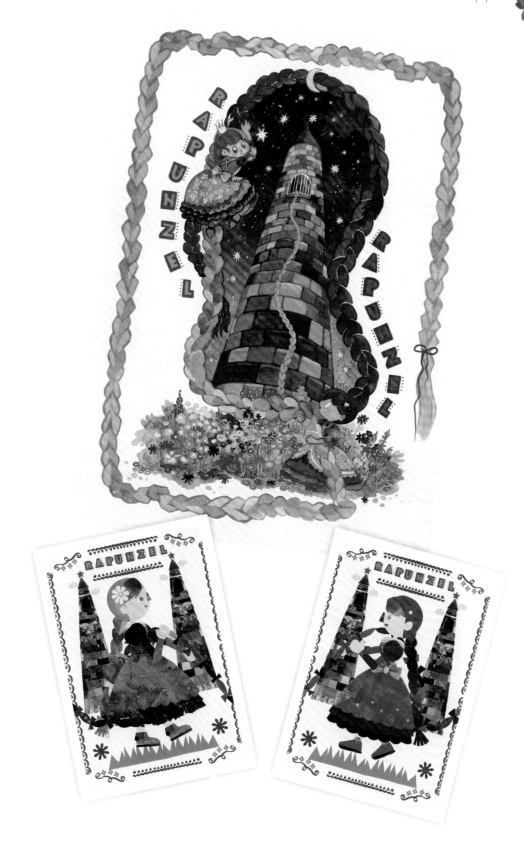

美女与野兽

童话故事通常以"公主和王子从此幸福地生活在一起"结束，那么婚后的生活又是怎样的呢？

很多人有一种理所当然的观念：男人应该在外工作，女人应该待在家里。但在当今社会中，女人大部分都出去工作，甚至有男人选择在家做家务、带孩子。

因此，我替换了《美女与野兽》的性别，并想象出贝儿和王子婚后的生活，画出了贝儿在外工作，王子在家里抚养孩子的画面。

高桥老师认为用一张图表达两位的生活状态比较难，可以用两张图分别表现外出工作的公主和在家做家务的王子，这样更有对比性，于是我尝试了很多遍才画出来。

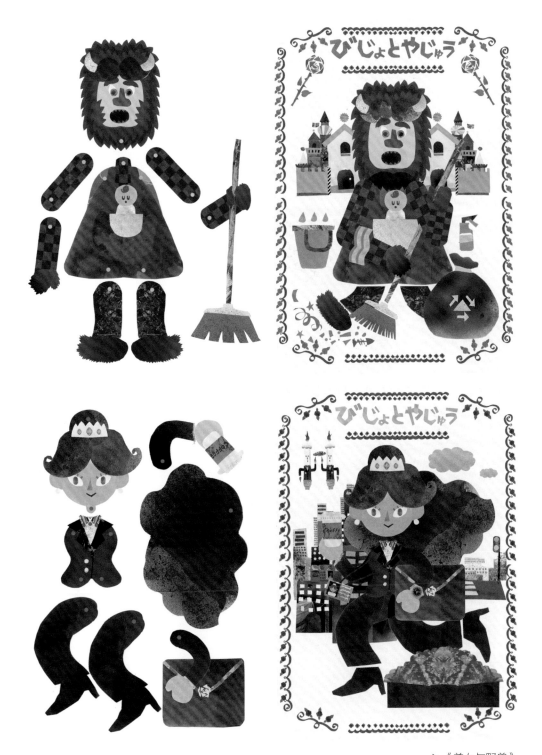

▶《美女与野兽》

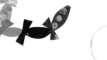

小美人鱼

　　《小美人鱼》中最悲伤的一幕是，小美人鱼为了心爱的王子，放弃了她的人鱼形态、她的歌声，甚至她的生命。这种片面给予爱的方式在现代社会已经逐渐变得不合理。我认为，爱应该是相互的。因此，我把美人鱼和王子的属性替换，王子身穿潜水服，潜入海底，与他心爱的美人鱼相会，并为她送上一束象征爱情、用贝壳珊瑚做成的鲜花。

▼
《小美人鱼》

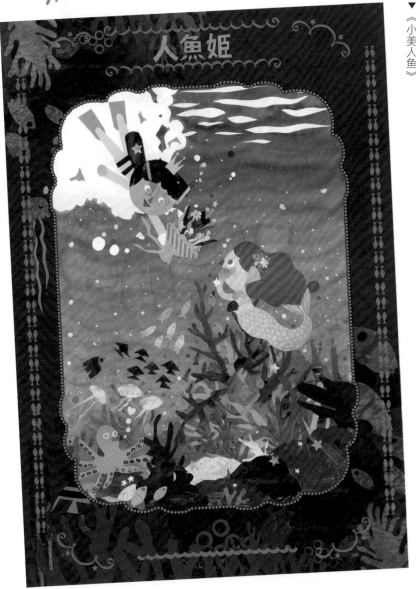

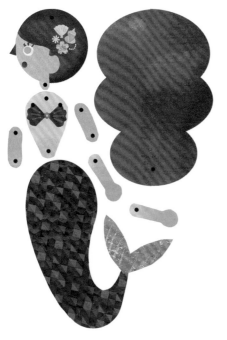

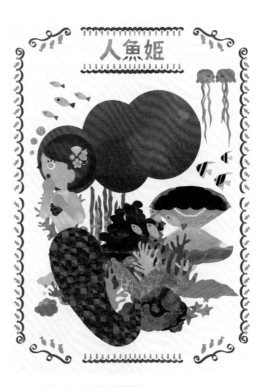

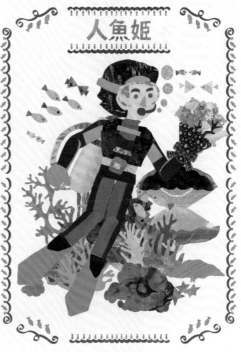

牛郎织女

传统的"七月七日"是牛郎织女每年通过鹊桥相会的日子。

从今天的角度来看，这可以说是一种异地恋。在当今快速发展的世界中，情侣们进入异地恋的情况变得更加常见。远距离的情侣们使用视频通话来维持他们的情感。特别是在过去的几年里，社交网络使人们无论在哪里都能分享他们的生活。

因此，我用智能手机取代了连接牛郎织女的喜鹊桥，想表达的是现代夫妻之间超越时间和空间的交流方式。

▶《牛郎织女》

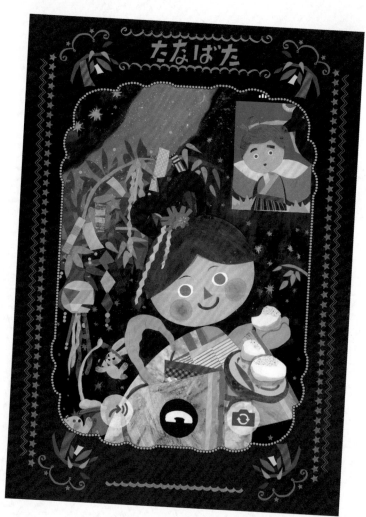

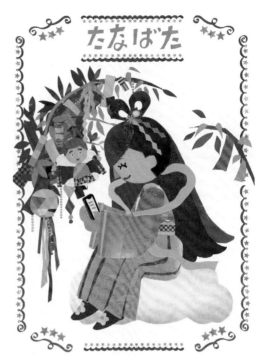

たなばた

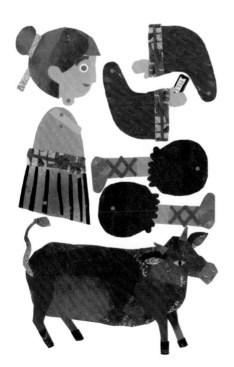

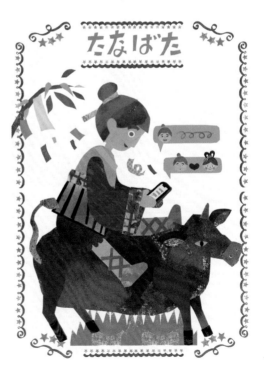

たなばた

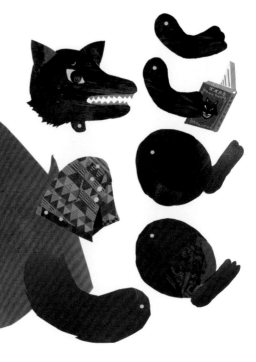

小红帽

《小红帽》这个故事可以被解读为：孩子的天真和善良很容易被坏人利用。

如今，儿童受到安全教育，有能力保护自己。

我将旧童话中天真的小红帽换成了警觉的小红帽，她配备了各种防御物品，冷静地与狼对峙着。

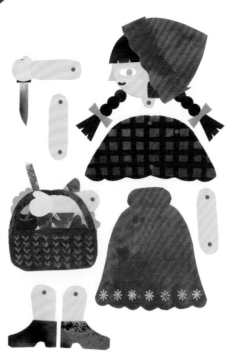

▶《小红帽》

Little Red Riding Hood

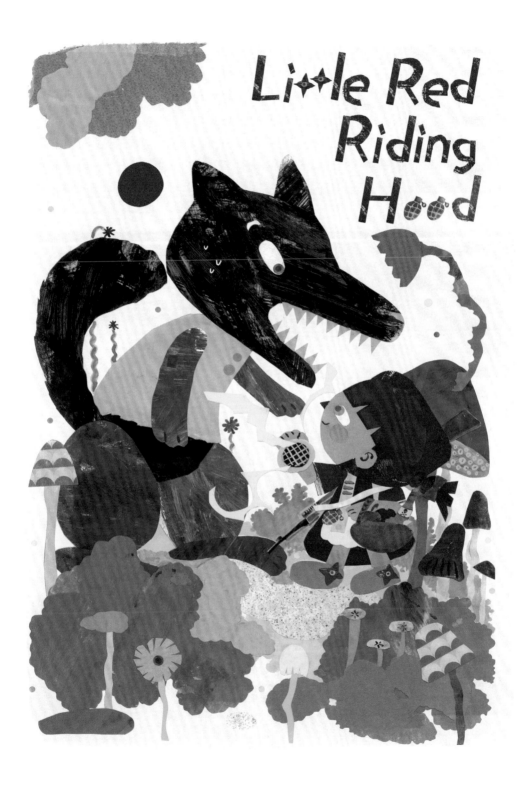

小红帽大战大灰狼

自2017年"Me Too 运动"的兴起,女性帮助女性的社会倾向不断增强。女性深知,只要相互团结,报以勇气和决心,就能与在社会上遭受的不公与欺凌作斗争。

现在,女孩们变得更加勇敢,她们可以一起对抗坏人。于是,我将原来故事中的一个红帽侠换成了七个红帽侠,描绘了一大群小红帽为捍卫正义而一起打败狼的画面。

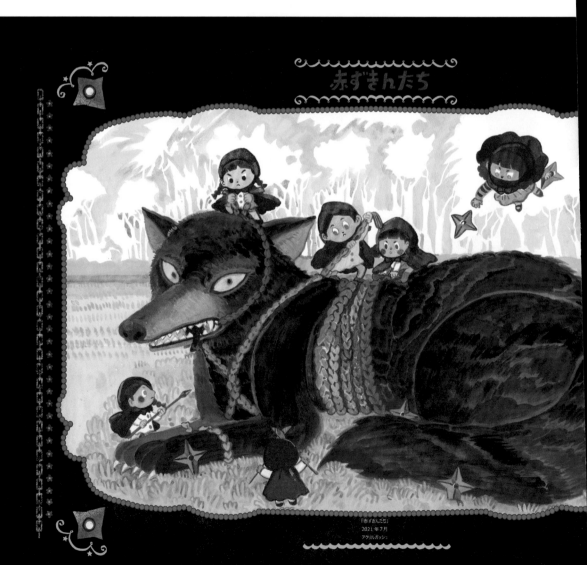

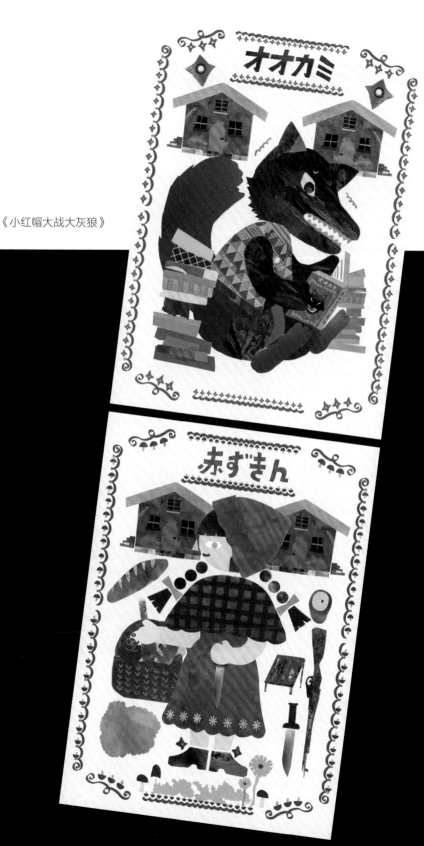

▶《小红帽大战大灰狼》

灰姑娘

在《灰姑娘》的故事中，水晶鞋拥有一个隐喻。水晶鞋是通往贵族生活和与王子结婚道路上的一个重要工具，故事中的所有女性都为它而拼命。

我认为，仅仅一只水晶鞋不应成为纷争和嫉妒的根源。我把故事的结局换成了大家一起跳舞的欢乐场景，每个人都是平等、自由、快乐的。

此外，我把原故事中可爱但不实用的水晶鞋换成了舒适且易行走的运动鞋，使灰姑娘成为非常有个性的，将自己的心情放在第一位的公主。

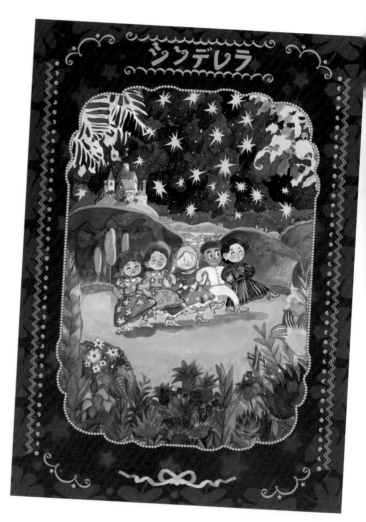

▶《灰姑娘》

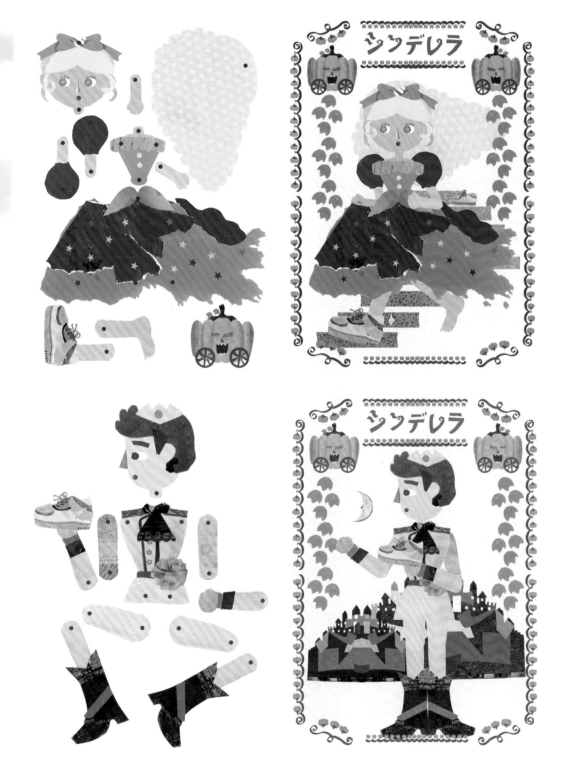

桃太郎

　　《桃太郎》是日本的一个民间童话故事。桃太郎用团子召集白狗、猴子和野鸡，最后他们联合起来打败了鬼。在原来的故事中，桃太郎和鬼没有进行任何谈判或交换，而是二话不说，直接带领白狗、猴子和野鸡击退鬼。这已经不符合现代背景，我想通过把结局换成大家友好交流，一起分享团子的画面，来表达人与人之间相互尊重和理解的重要性。

▶《桃太郎》

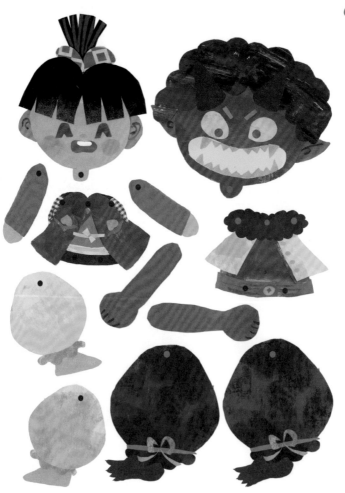

桃太郎

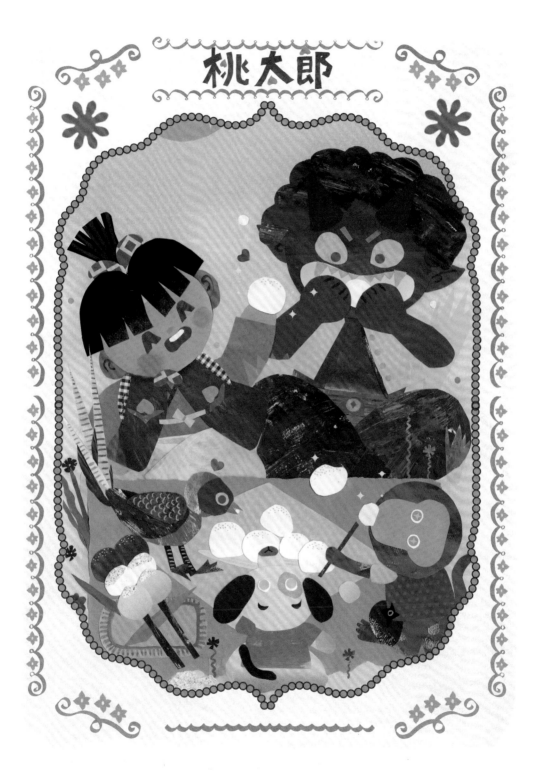

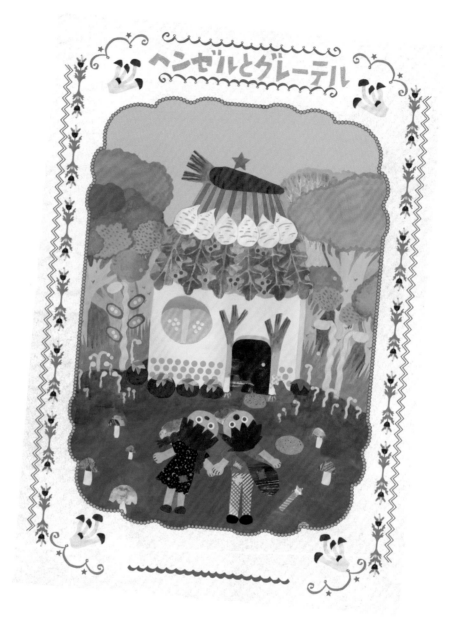

糖果屋

　　故事中的糖果屋由蛋糕、饼干和巧克力等高热量食品组成，这对饥饿的汉塞尔和格雷特来说非常有吸引力。然而，这些高热量食品不再是当今人们的首选，苗条、健康已经成为社会风尚，越来越多的人开始选择营养、低脂的食品。因此，我想用低热量蔬菜屋代替糖果屋，以代表当前注重健康饮食的社会现象。

▶《糖果屋》

THE FIRST TRIP

HENZERUTo

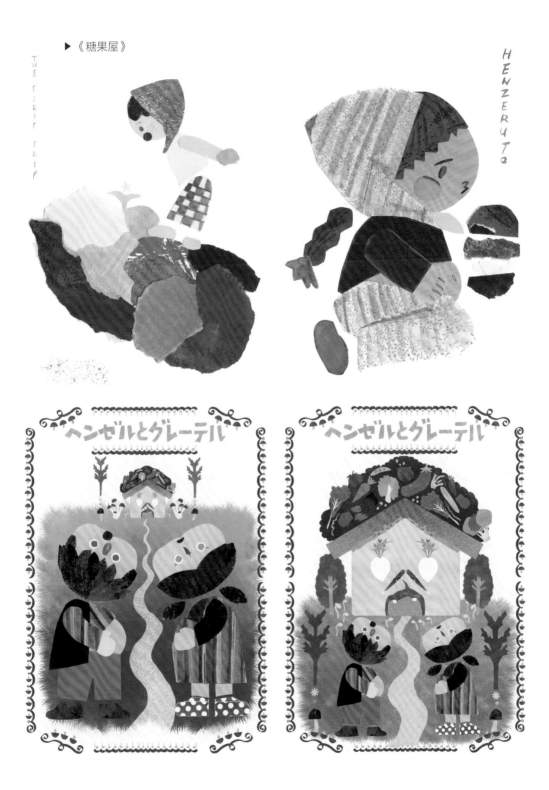

ヘンゼルとグレーテル

ヘンゼルとグレーテル

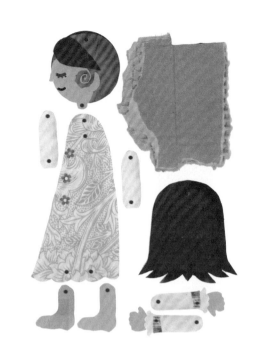

豌豆公主

在《豌豆公主》的童话中，王子在自己的床上放了一颗豌豆，在上面放了二十张床垫，又放了二十条柔软的羽毛被，让一个女孩睡在上面。第二天，当王子问及她是否睡觉时，女孩说她整晚都睡不着，因为她一直感觉有一个小硬物。王子认为这个敏感的女孩是一个真正的公主，于是娶了她。

然而，以现代的眼光来看，并不是所有的公主都这样敏感、娇生惯养。所以我用四十多件垃圾代替了四十多条棉被，即使豌豆公主盖着纸箱，被巨大的豌豆藤蔓缠住，也能在垃圾堆上甜甜地睡一觉，这样一个适应力强的女人也是公主。

▶《豌豆公主》

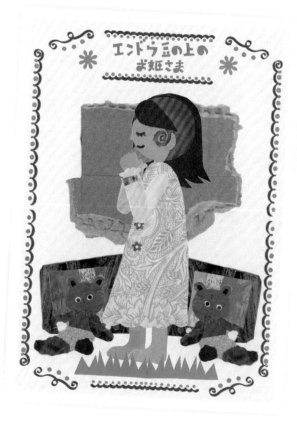

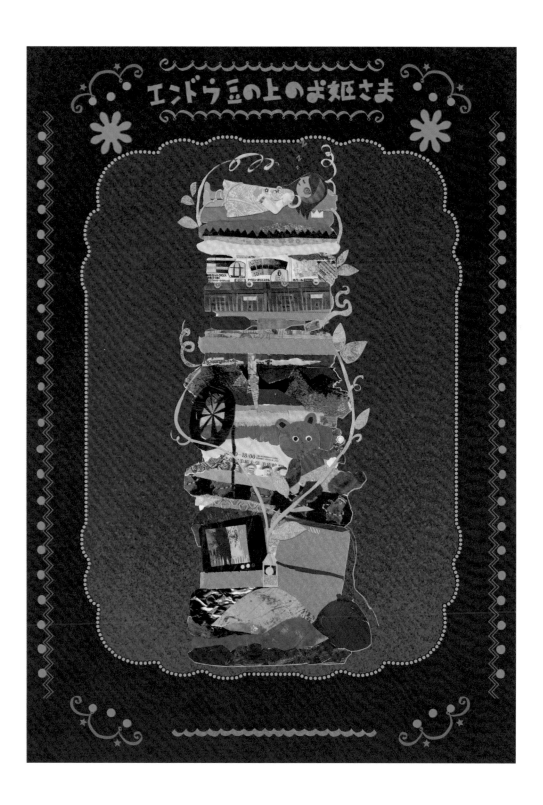

エンドウ豆の上のお姫さま

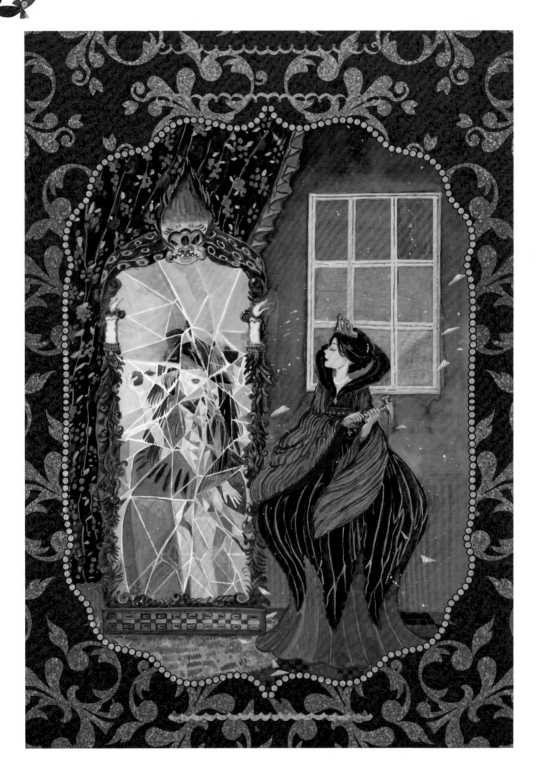

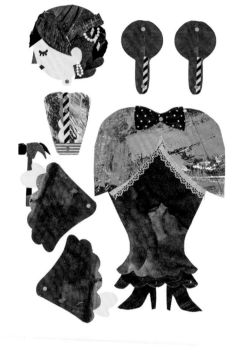

白雪公主的继母皇后

　　在原来的故事中，白雪公主的继母被不断向魔镜提问"谁是世界上最美丽的女人"所束缚。仿佛魔镜是衡量美与丑的社会标准，规约着人们的审美范式，造成严重的外貌焦虑。

　　然而，社会的美丽标准并不是唯一的，每个人都是拥有独特美丽的个体，女性应该有勇气打破社会赋予她们的枷锁。因此，我将童话中皇后向魔镜提问"谁是世界上最美丽的女人"的场景，改为皇后自信地用锤子砸碎了"魔镜"（唯一的美丽标准）。

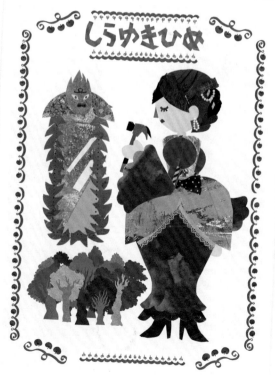

▶《白雪公主的继母皇后》

白雪公主

白雪公主生来皮肤就像雪一样白，脸颊和嘴唇像血一样红，头发像乌木一样黑，因此被称为"白雪公主"。正是由于白雪公主的外貌，长期以来，人们以白为美，特别是亚洲人疯狂地追求白皮肤，美白化妆品随处可见。尽管如此，有些人却希望拥有健康的小麦肤色。他们摆脱了传统的审美标准，创造了自己的"美"的新标准，认为接受自己最重要。因此，我想把原故事中拥有"白色皮肤"的白雪公主换成拥有"小麦色皮肤"的白雪公主，并描绘白雪公主与动物一起晒太阳的情景，以表达不同肤色的人同样美。

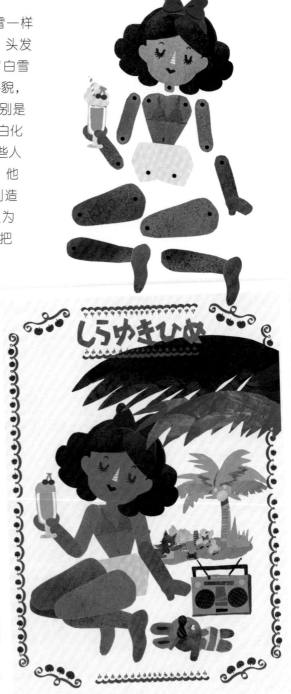

▶《白雪公主》

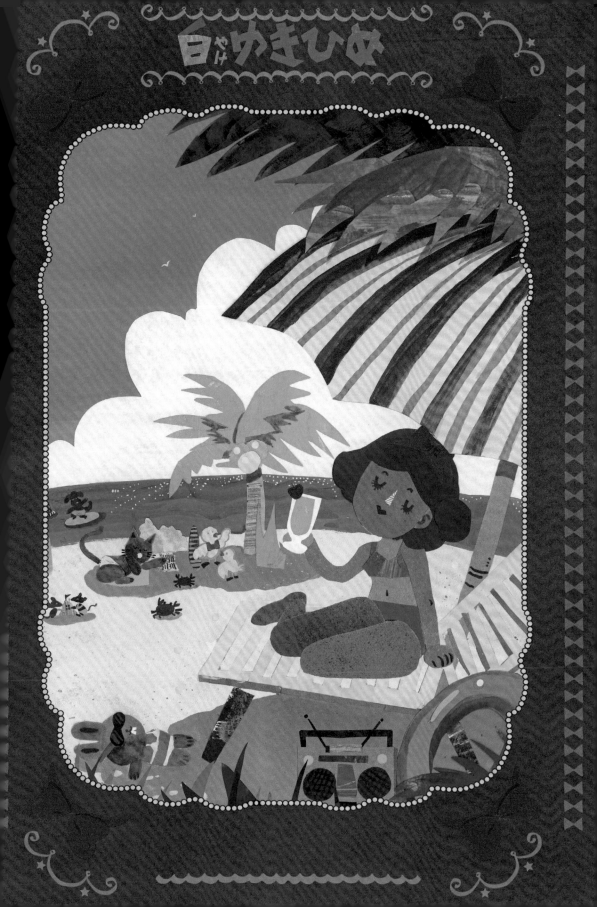

《"百"雪公主》绘本

最开始，我选择了"白雪公主"这个题目，想从"肤色、发型、身材"三个角度分别去探讨刻板印象。当我画出各种发型的白雪公主时，高桥老师说："这样看不出来是一个人啊，你可以把她的脸固定，再试试进行替换发型和服装？"这时一道灵光闪过，我认为这个题目可以做一本绘本！于是我回家开始画起了分镜，并像打了鸡血一样把《"百"雪公主》做了出来。

我认为，白雪公主"雪白的皮肤"和"黑色的长发"形成了"公主"的刻板形象，尤其是"像白雪公主一样白

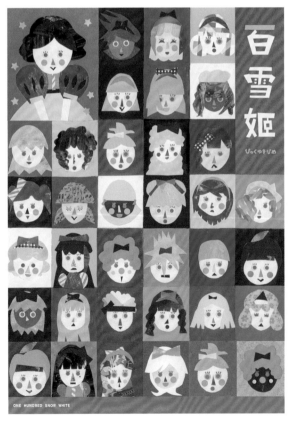

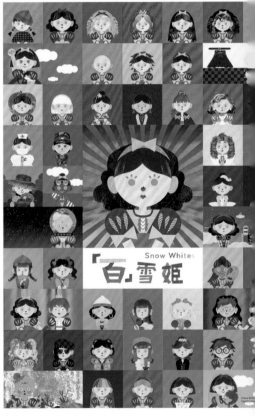

的皮肤"至今影响着人们对女性的审美观念。每翻开绘本的一页，白雪公主会更换她的头发和衣服，代表白雪公主不同的个性、喜好和梦想。当读者翻到最后一页，有一面白雪公主的镜子，上面会直接映出读者的脸。通过用镜面材料代替纸质材料，故事与读者的联系超越了纸质媒介，读者成为成千上万的白雪公主中的一员。

我想通过这本绘本告诉大家，白雪公主不仅仅是童话故事中的人物，也可以是你我身边的每一位女性，所有的女性都有无限的生命力和潜力，任何人都可以成为公主。

▶ 不断迭代的《"百"雪公主》海报

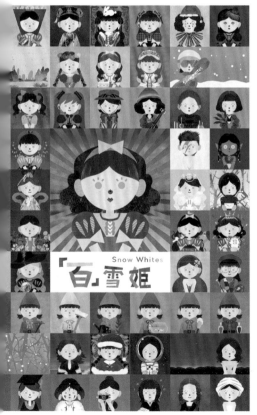
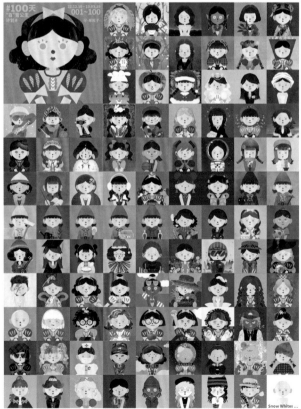

我把《"百"雪公主》绘本相关的图片放到社交媒体上，得到了广泛传播。这本书被平行小宇宙的编辑注意到并上报选题会，经过层层讨论，最终得到了总编和顾问的认可，让我获得了在海豚出版社出版的机会。

我和编辑小7（也是我的男朋友）在书的内容和细节上做了很多修改，例如，向往森林的白雪公主抱着的篮子里不应该会有西瓜，于是把西瓜改成了榴梿；来自中国的白雪公主让她穿上了汉服等，都是为了让整个故事变得更加流畅。我们还努力做了好几版的封面设计，经过一年的修改与调整，最终成功面世！此外，我在社交媒体上开展了"100天'百'雪公主计划"，每天更新一个白雪公主，让这本书的反响变得很不错。

▶《"百"雪公主》绘本出版

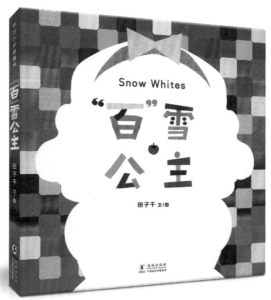

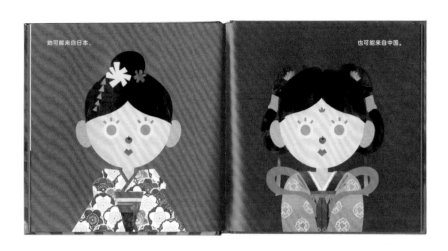

她可能来自日本，

也可能来自中国。

她可能很年轻，

也可能没那么年轻。

她可以打扮成自己喜欢的样子，

2022 年 1 月，在研二开学的时候，我和研究室玩得非常好的朋友小鱼一起在东京办了一个展览。我会给每一个来看展的人讲这本书，无论是中国女生、男生，还是日本老人和小孩，大家都非常喜欢。甚至有很多日本女生听完后掉了眼泪，这让我非常感动。我第一次知道，原来这本书传达的价值观，无论性别、年龄、国籍，都能理解啊！

▶ 我与小鱼的双人展"悠闲度日"现场照片

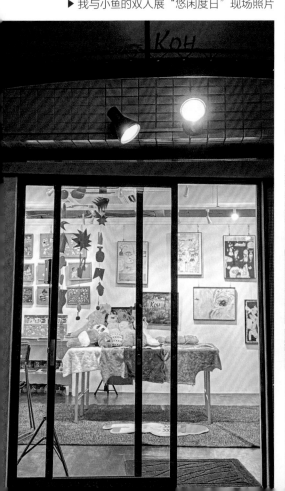

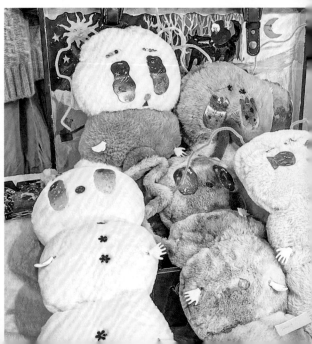

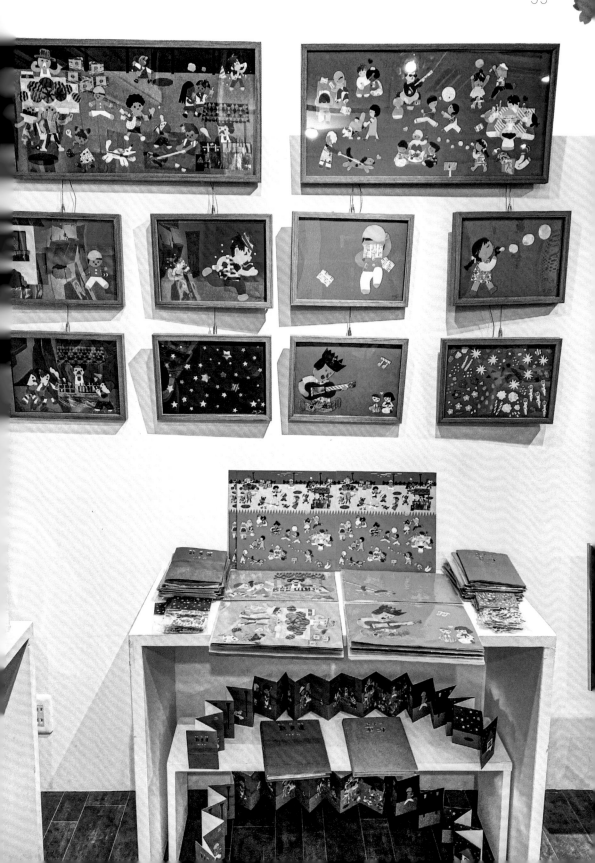

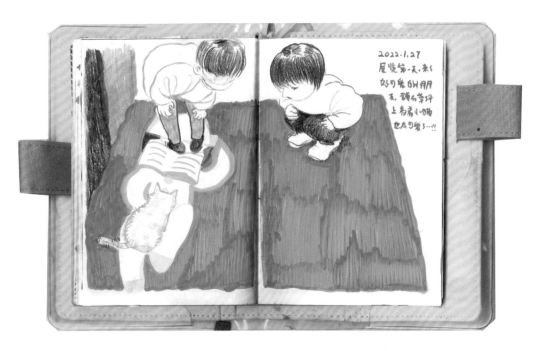

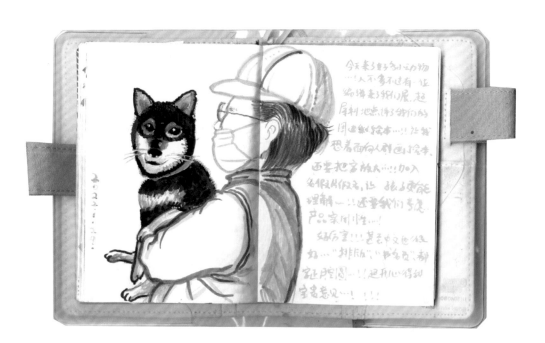

▶ 来看我与小鱼双人展的人们

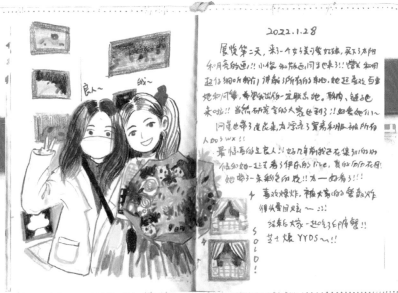

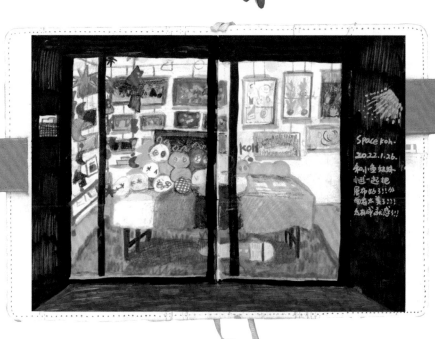

最后一次汇报会

我来多摩美留学后，第一次知道"讲评"，也就是"汇报"的重要性。每个月、每半年、每一年向老师和同学汇报自己的作品，我们的研究与想法都在汇报会上悉数呈现。老师也会给出相应的建议，协助我们进步与成长。

我在本科时没有把每一次的"汇报"看得那么重要，做了很多页 PPT，讲得毫无重点。但是多摩美术大学的插画研究室，非常注重逻辑和直观的表达，不喜欢废话，期末汇报也是硬性规定让我们只做五页的 PPT。插画研究室每一次的研究汇报都需要精心准备，无论是事先粘贴海报，还是提前准备演讲稿，都是在为成果汇报做铺垫。看同学的作品，吸取老师的意见也会让我更进步。正因如此，我不再紧张、怯场。

▶ 毕业前最后一次总汇报

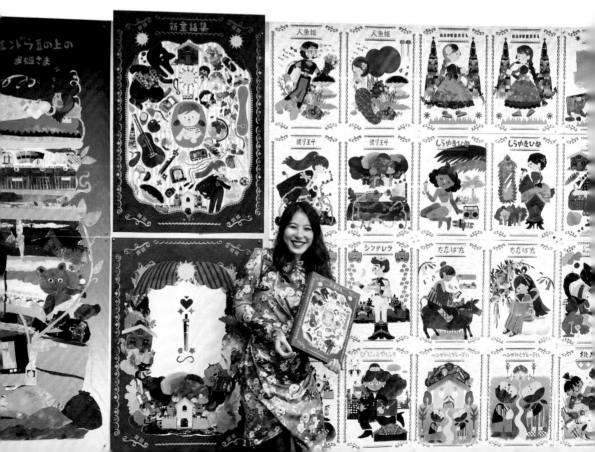

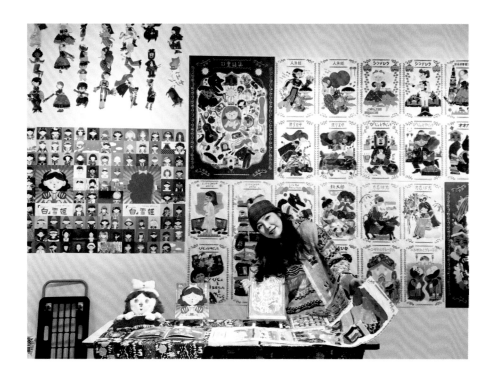

正式汇报前一天，我和研究室的同学们已经细心地在设计楼一楼布置好了展览。我在墙上贴上插画海报，在小桌子上铺了漂亮的桌布，展示了我在中国出版的《"百"雪公主》绘本与新童话集。

2023年1月18日是我人生中最后一次以学生的身份参加最终汇报会，而且还是第一个讲！我全程都没有紧张，有条不紊地将两年所学讲完了。高桥老师肯定了我极强的行动力和创作欲。小泉老师评价我的作品很新颖，可谓"刚刚开始"，每张插画都能深入挖掘一个很好的故事，用新的媒介去传递。野村老师则提出我的关节人偶可以尝试隐藏金属关节的做法。这些都是非常宝贵的意见和建议。

虽然布展与撤展很累，但是把两年的成果展示给所有人，那种无愧于心的满足感，我到现在都难以忘怀。

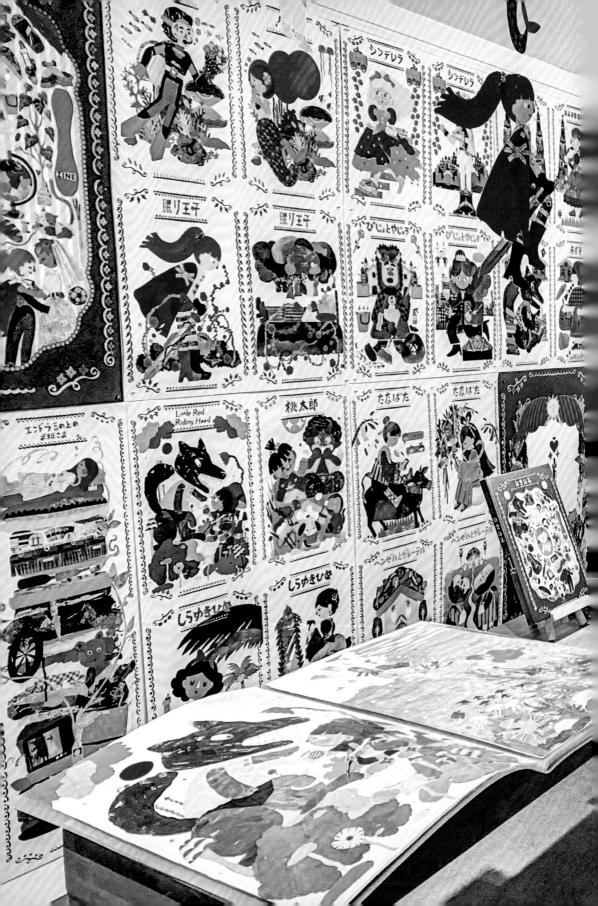

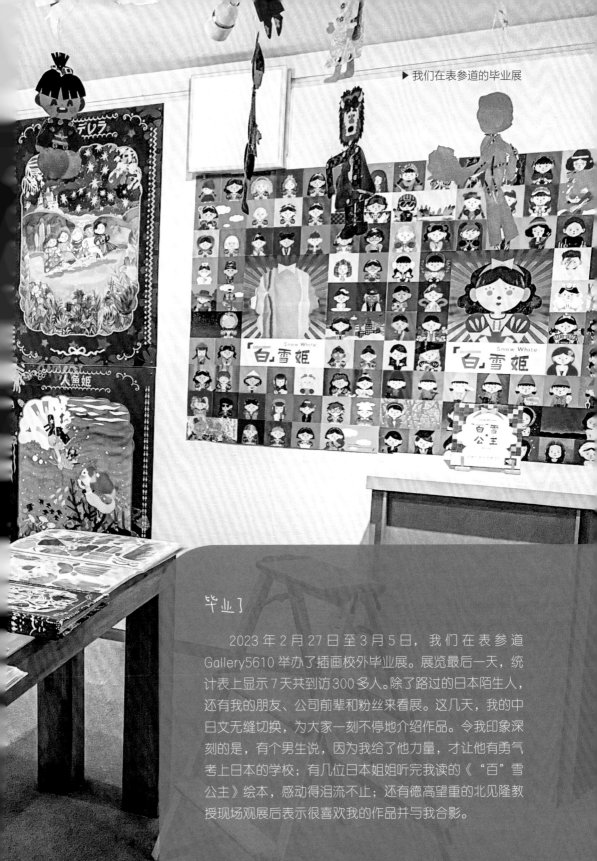

▶ 我们在表参道的毕业展

毕业了

2023 年 2 月 27 日至 3 月 5 日，我们在表参道 Gallery5610 举办了插画校外毕业展。展览最后一天，统计表上显示 7 天共到访 300 多人。除了路过的日本陌生人，还有我的朋友、公司前辈和粉丝来看展。这几天，我的中日文无缝切换，为大家一刻不停地介绍作品。令我印象深刻的是，有个男生说，因为我给了他力量，才让他有勇气考上日本的学校；有几位日本姐姐听完我读的《"百"雪公主》绘本，感动得泪流不止；还有德高望重的北见隆教授现场观展后表示很喜欢我的作品并与我合影。

2023.3.5. 顺利撤展…!! 和大家的合照…!!!

上午来了好多朋友、粉丝，甚至还有考上了的男生们，因为我给了他力量才让他努力考上5号校…真的好开心，也很感动。今天还有小原和原亮和野口、铃木、刘华来，很感动公司前辈很温柔…

晚上大家去烟诗吃了火锅，聊了很多有趣的事，还聊起了当时面试，高桥说对我印象很深，还说我在笼光得自己缩上了吧？XS

没想到是最后一次的み会…

结束我和鱼草穿越嘈杂的歌舞伎町，找到一个小咖啡亭…豆乳之香蕉的香，好喝。

我们又聊了一下年轻信虑…聊了男人和未来…有些伤感和意犹未尽…

真的好喜欢这两年…好喜欢这群朋友…还收获了宝…希望时间能再慢一点…

2023.3.5.

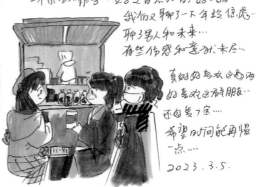

▶ 与小鱼、牛草毕业后畅聊

　　毕业展览结束，当天晚上大家和高桥老师一起吃了火锅，他就像我们的朋友一般，聊了许多有趣的事情。这两年因为各种原因无法与老师聚餐，第一次竟也是最后一次。与老师吃完饭后，我和最喜欢的两位研究室好友——小鱼和牛草去了新宿的一家粉色咖啡厅，点了香蕉味的咖啡，与她俩畅聊未来和人生，感叹两年的求学时光短暂又充实，像梦幻的童话，满是不舍。

　　2020年，我失去了原本应有的本科毕业展，很遗憾无法直接将自己的作品展现在大家面前。这次我在日本研究生毕业，终于拥有了一次仪式感满满的毕业展。

2023 年 3 月 15 日，我的妈妈专门飞到日本来参加我的毕业典礼。我穿上好朋友阿堇为我搭配的袴（日本毕业才穿的传统服饰），带着精致的发型和妆容去参加了多摩美术大学的毕业典礼。不愧是多摩美术大学，毕业典礼上叫到一个工艺专业的毕业生代表发言，突然响起了背景音乐，一堆男生抬着一架飞机上来了，学生代表戴着墨镜、穿着和服微笑着向大家打招呼，校长一本正经，同学们笑得前仰后合。我和妈妈、高桥老师、最爱的朋友们在学校拍了很多照片，樱花纷飞，阳光正好。美好的结束，也是新的开始。

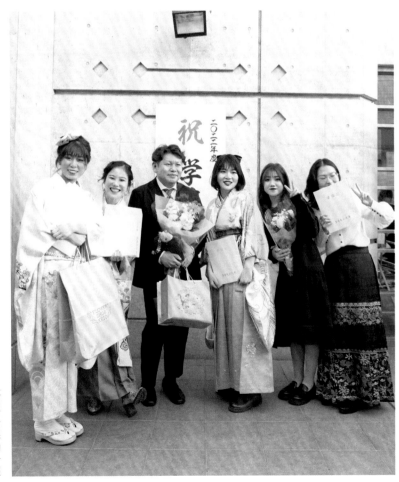

▼ 我们与高桥的合照

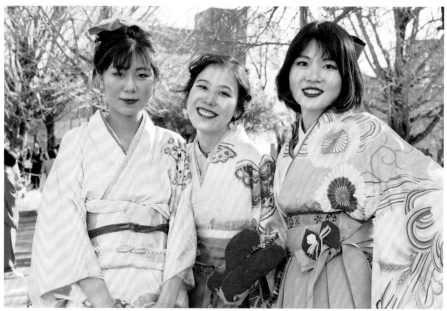

▶ 我和最好的朋友小鱼、牛草的合照
　从左到右依次是：小鱼、我、牛草

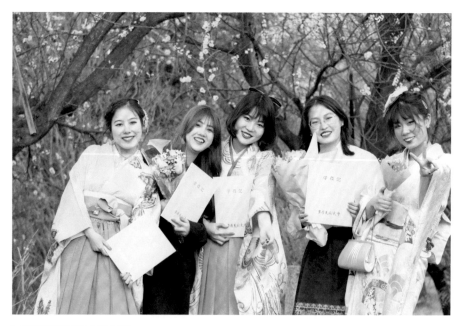

▶ 插画研究室五人的合照
　从左到右依次是：我、圆子、牛草、小吴、小鱼

我在 HOBONICHI 公司、面白法人公司实习后，最终选择进入面白法人公司工作。我搬到了非常漂亮的、有山有海的镰仓，一边做绘本作者，一边在有趣的公司里做设计师。我不想憋屈地住在小房子里，于是搬到了四十平方米的大房子。附近很安静、舒适，我常常会去市场买便宜的蔬果和新鲜的肉类，偶尔会做一些美味的中国便当带去公司，同事们都非常喜欢。

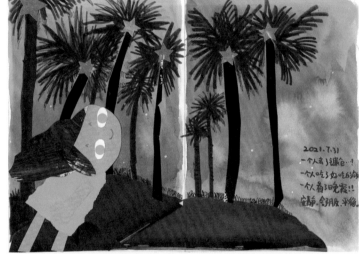

▼ 我曾一个人去了镰仓

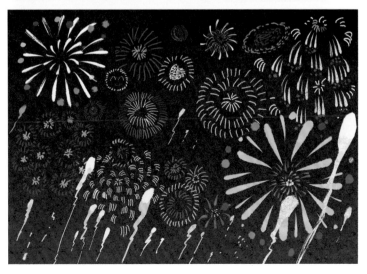

▼ 我在镰仓看到了逗子海岸的烟花

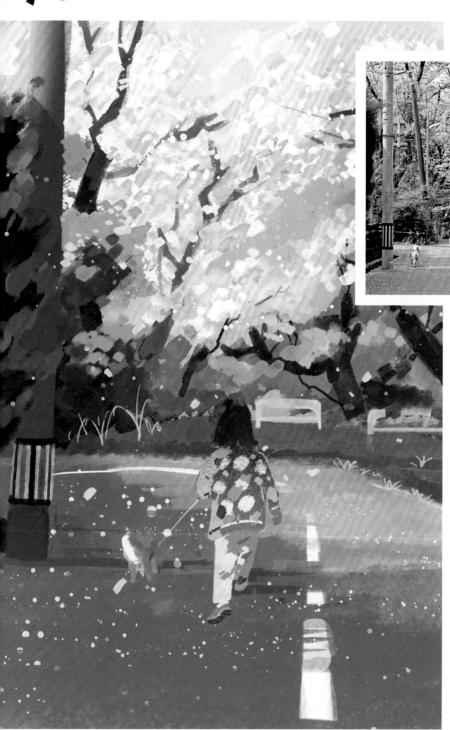

▼
毕业后，我在去小鱼的新家途中邂逅了美丽的一幕

▶ 周末我会骑着自行车去市场采购

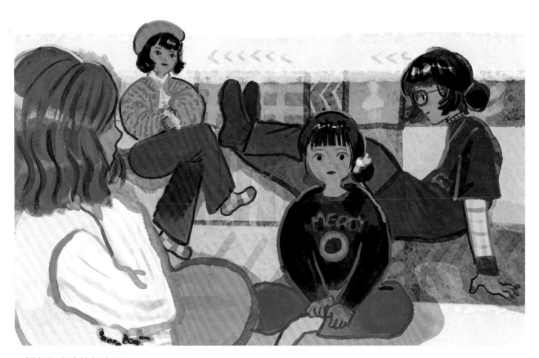

▶ 朋友们来我的新家玩

出发，
带着手账出去玩吧

第三章

3

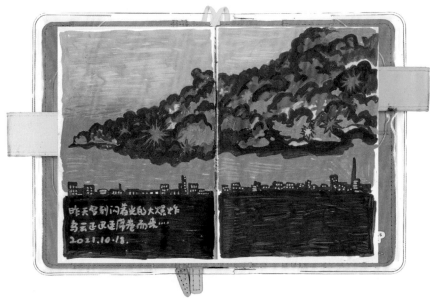

▼
我会把离奇的梦也记录到手账里

有手账陪伴的一个人的生活

　　手账的概念和流行来源于日本。在日本，它被称为"手帐"（てちょう，Techo）。由于偏爱纸质用品，日本人热衷于使用实体手账来记录日常的待办事项和活动安排。手账在 21 世纪初被迅速普及，特别是在社交媒体的推动下，人们开始分享自己的手账设计和使用经验。手账不仅可以用于制定计划和写日记，还可以装饰贴纸、胶带和插图。

　　我开始使用手账是在 2018 年，那时我在中央美术学院就读本科三年级。绘本创作工作室有一门速写课，小雅老师要求我们携带速写本或手账，观察生活中有趣的事物，并尝试记录下来，以锻炼我们观察和总结故事的能力。尽管课程只持续了一个月，我却一直坚持到现在。那时，我很痴迷日本手账品牌 HOBONICHI，每年他们都会推出各种封皮和内芯的手账，而我特别喜欢 A6 尺寸的手账，它大小适中，可以随时放进包里，精美的封皮也激发了我记录的热情。

来到日本后，我深切地感受到日本是手账的发源地！尤其是日本的文具店，总是摆满当年的手账，各种品牌、样式应有尽有。不论是学生、家庭主妇还是上班族，都会购买一本手账来记录自己的生活。2020 年 11 月，我在日本百货商店逛街时，偶然发现当年 HOBONICHI 竟然与我最喜欢的绘本作家之一——荒井良二合作推出了手账封皮，于是我立即购买下来，它也成了陪伴我那年生活的一部分。

手账就像我的灵魂伴侣，是我最珍视的宝物。我记忆力较差，常把手账当作日记使用，里面记录了太多美好的事情，每次翻阅，我都能立刻被当时的情感所包围。在日本的 2020 年到 2023 年，我已经积累了四本手账，它们是我留学期间最珍贵的记忆。

我的手账不仅属于我自己，也向所有热爱生活的人敞开怀抱。接下来，让我与大家分享这些回忆吧！

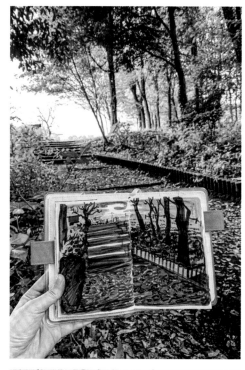

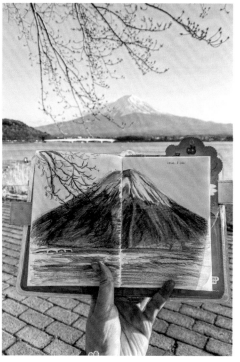

▶ 我常常带着手账去写生

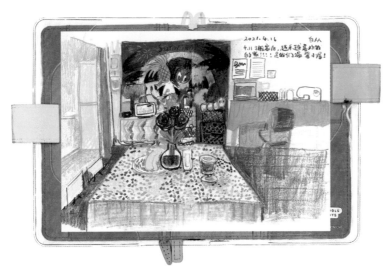

▶ 我在八王子的新家

在八王子的独居生活

多摩美术大学位于东京的八王子市。考上多摩美术大学后，我搬到了八王子。这是一个繁华的地方，因为附近有很多大学，所以吸引了众多大学生居住在这里。我在八王子租了一个性价比很高的公寓，房租为5.8万日元（多摩美术大学的房租在6万日元以下有补贴），楼下有全家便利店和价格实惠的蔬菜店。

尽管整个房子只有二十平方米，厨房很小，只能在洗衣机上放锅碗瓢盆，但我依然坚持自己做饭。我喜欢在家里贴满自己做的海报，将周边布置得满满的，另外还买了一个书柜来陈列我的绘本。

我非常喜欢邀请朋友们来家里，为他们准备丰盛的川菜。我们可以一边聊天，一边分享我最新制作的绘本。朋友们常说："来子千家真的很治愈，让人很开心。"

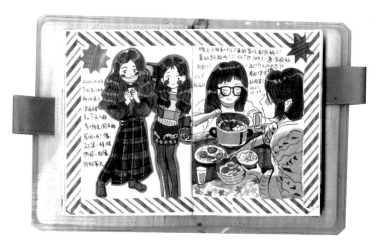

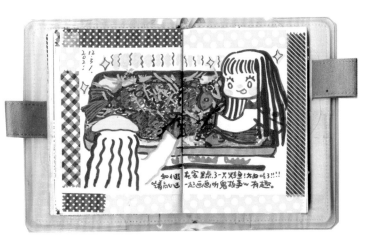

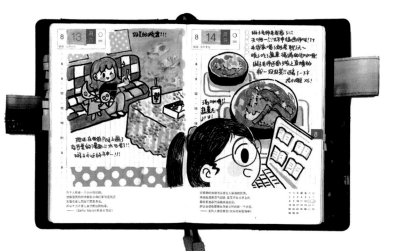

▼ 朋友来我位于八王子的新家玩

春天的东京

搬家的时间正好是 2021 年 4 月。对日本来说，四月是一个充满希望的季节，标志着春天的到来，学校和公司的新年度开始，以及美丽的樱花盛开。

八王子的市政府附近有一片河堤，叫浅川。搬家一周后，我去当地市政府办理迁入，偶然看见旁边浅川河堤的樱花开得正盛，我被这如日剧般的景色所吸引，想着：去河堤边的草坪上坐一坐吧。

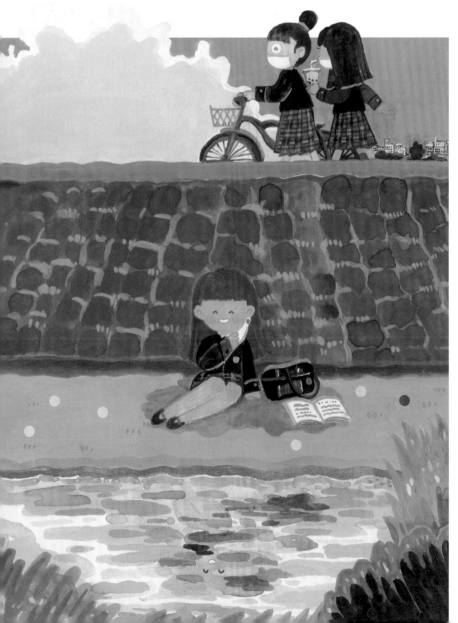

▼ 在河堤上脱下口罩自由呼吸的女孩

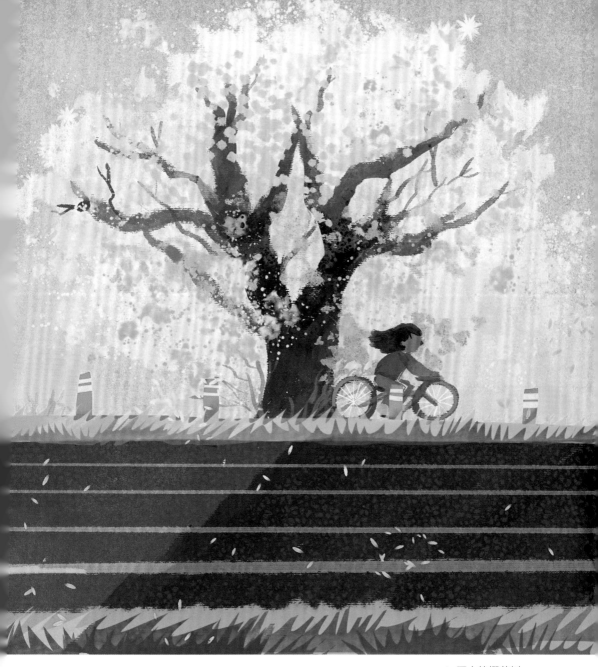

▶ 巨大的樱花树

　　我坐在柔软的草坪上，看到河堤岸边有一棵巨大的樱花树，粉白的花朵层层叠叠簇拥枝头，此时一个日本女生骑着自行车飞快经过，被清风拂过的樱花翩翩起舞。因为担心去市政府排队浪费时间，我带上了 iPad，于是立马用触控笔记录下了这一幕。

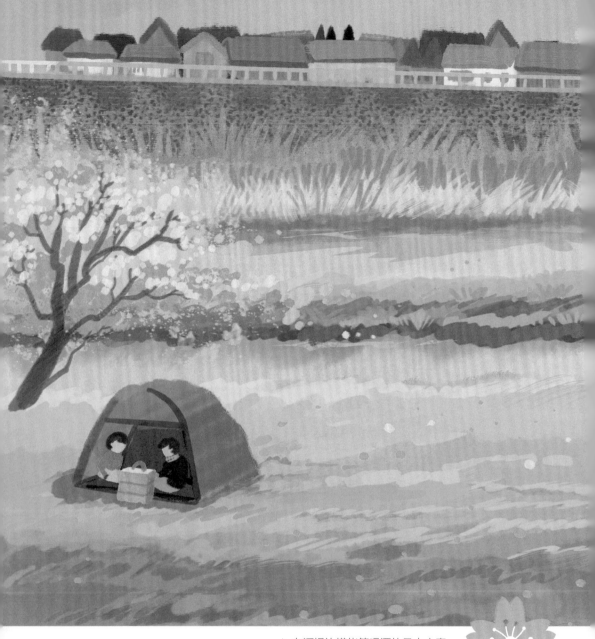

▶ 在河堤边搭帐篷喝酒的日本夫妻

　　天气还算不错，河堤上突然出现一对日本夫妻，他们娴熟地在草坪上支起了帐篷，布置结束后居然拿出两罐啤酒开始边聊天边喝酒。日本人也太会生活了吧！樱花仿佛是他们的陪衬，春天在这样的景象下显得格外可爱又浪漫。

　　因为一直坐在椅子上画画，我想着跑步既能锻炼身体，又能欣赏家附近的景色，多么两全其美的事情。于是2021年4月3日，我决定开始跑步。我早上八点起床，收拾结束后下楼，打开 Keep，听着语音里充满活力的声音，开始随处慢跑。跑到家附近的一条巷子里，正好偶遇一群初中生上学。他们穿着蓝色校服，提着运动鞋，想必当天是要上体育课的。大家一路上有说有笑，洋溢着青春的气息，我仿佛也变成了其中一员，跟着笑了起来。

▼偶遇的小男孩

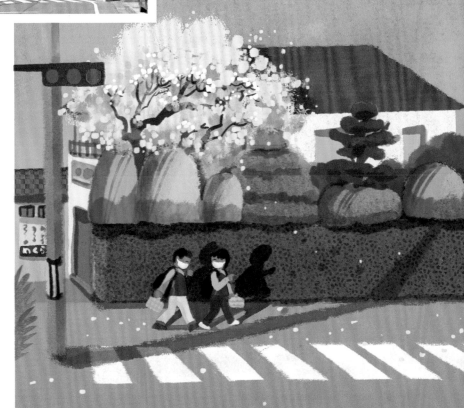

▶ 偶遇买花的日本阿姨

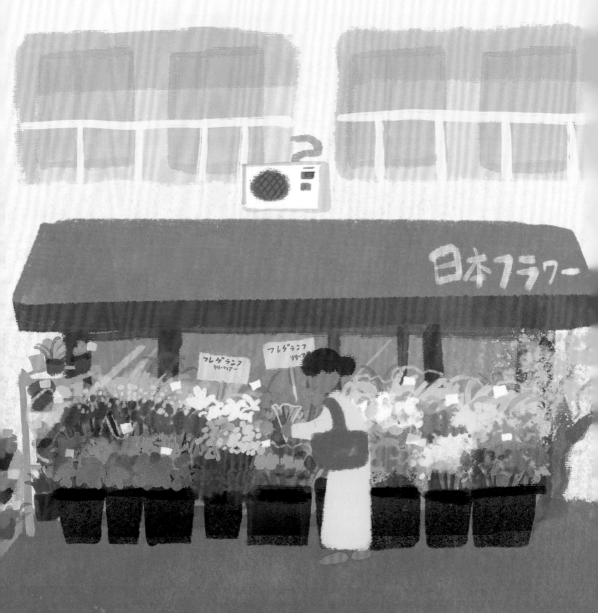

日本人很喜欢在家中小院放置植物，并且养得生机盎然。跑步途中，我就看到很多人家的小院里摆满了绚丽多彩、漂亮可人的鲜花。这些花在装饰家里的同时，也会治愈像我这样路过的人呢。

▼ 小院里的花坛

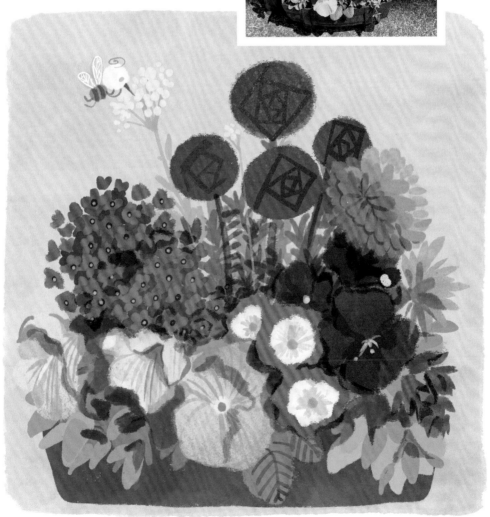

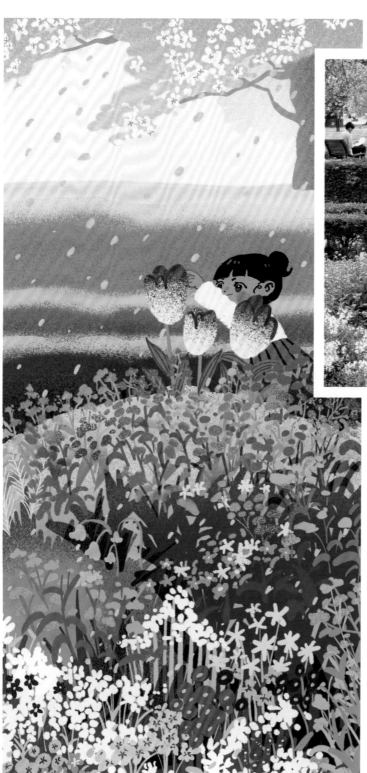

▼ 一个人带着手账去散步·小孩与花

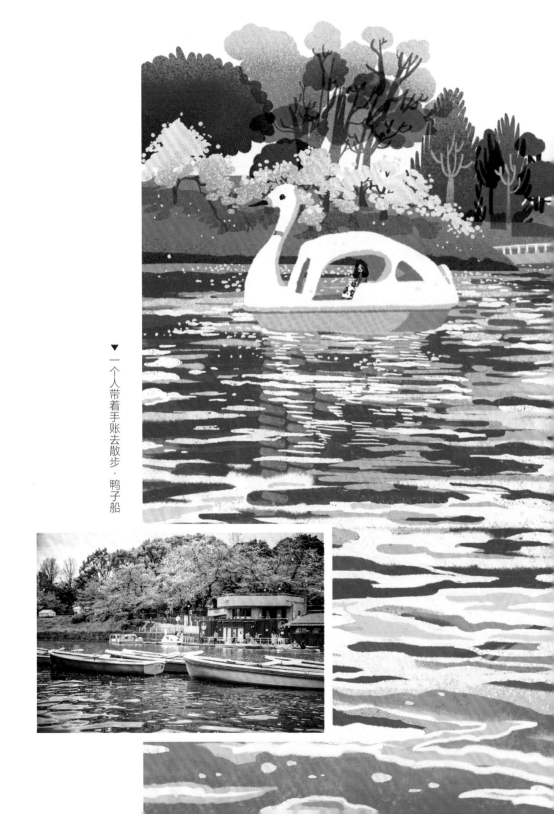

▼ 一个人带着手账去散步·鸭子船

▶ 一个人带着手账去散步·八王子附近的公园

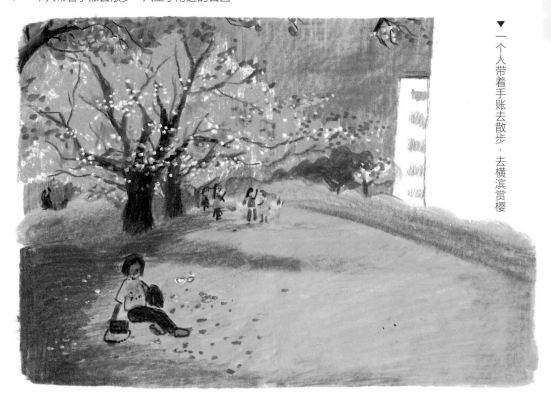

▼ 一个人带着手账去散步·去横滨赏樱

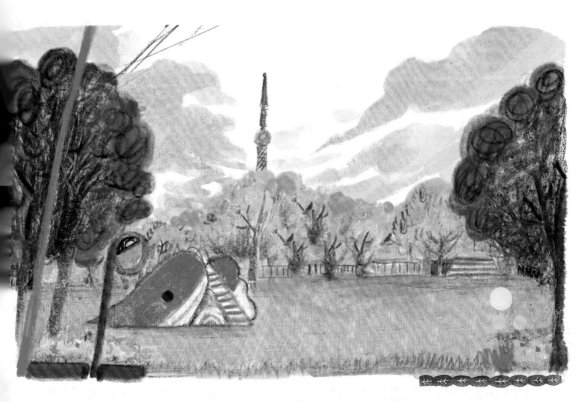

▶ 一个人带着手账去散步·清晨的浅草

　　2022年10月30日，我家楼下突然变得无比热闹。原来是八王子二手绘本市集！摊位摆满了整整一长条街，每个摊位都有各种各样的二手绘本，我立马冲下楼开始我的淘书之旅。在日本，新书普遍昂贵，家长对绘本的需求又很大，加之二手市场非常发达，所以大家热衷于购买二手绘本。傍晚的天空像深蓝色的宝石，一排排小摊的淡黄灯光吸引着更多的人前来淘书。我仿佛来到精神乐园，流连于琳琅满目的日本原版绘本。最后我买了两本已经绝版的科学绘本，一共才600日元（约30元人民币）左右，真的太划算了！

▶ 八王子旧书摊

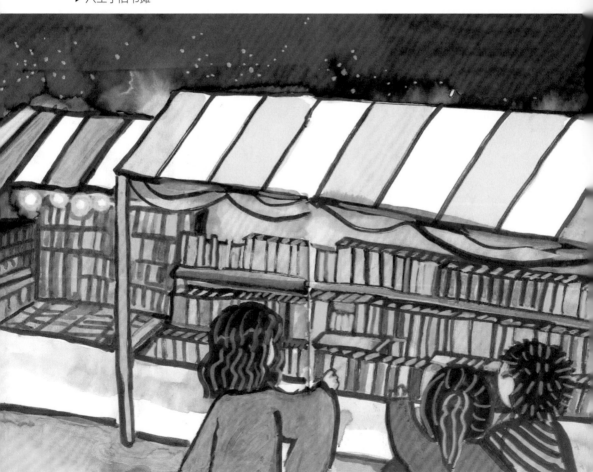

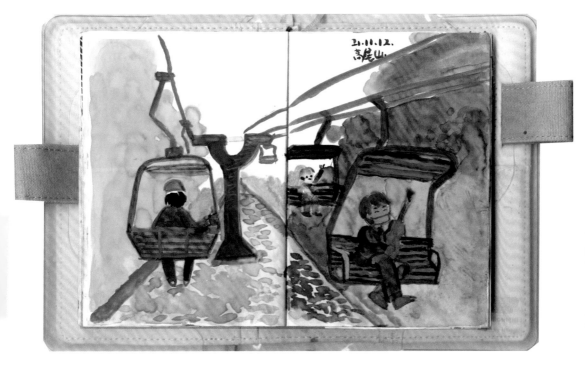

▶ 高尾山的缆车

　　八王子附近有一座"灵气满山"的高尾山。我非常喜欢这座山，闲暇时喜欢和朋友们去爬爬。我很喜欢坐高尾山的缆车，不仅可以看到高耸的壮观的杉树，还能沐浴秋天舒适的阳光，呼吸新鲜的空气。缆车对面还能看到很多有趣的游客，比如在缆车上弹奏尤克里里的人，乘坐返程缆车朝你笑着回首的人。高尾山的神社也是我最喜欢的神社，因为真的非常"灵"，可能是心理作用吧，每次去了高尾山我的运气就会变好。

2023 年 2 月，已经两年没有见面的男朋友（他也是我的绘本《"百"雪公主》《在这里我很开心：公共空间启蒙绘本》两本书的编辑）从中国飞来日本看我。一天傍晚五点，我和男朋友待在家里。我正在画画，男朋友正在学着我细心地把小票贴在我送他的手账上，突然，我望向窗外，一道彩虹挂在天边。白天一直在下雨，此刻阳光居然探出头来，大片大片橘黄色的光映在每一幢楼上。天空是蓝紫色，彩虹显得非常惹人注目。我和男朋友趴在窗边探出头，看了好久。

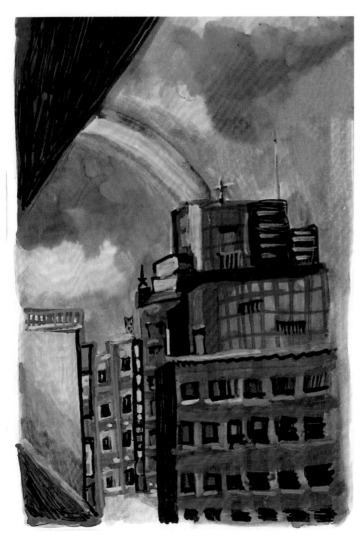

▼暴雨后的彩虹

八王子的美食

一发拉面

在八王子住的时候，附近总有一家拉面店排起长队，这就是一发拉面。我在 2021 年冬天的时候第一次走进这家店。虽然是一家小小的拉面店，但厨师们中气十足的"欢迎光临"总是会让人被他们的热情所感染。点上一碗特色的葱花叉烧拉面，碗的周围摆满了薄薄的叉烧，组合起来就像一朵花一样。厨师笑眯眯地端上来，用响亮的声音喊道："祝您像花儿一样开心快乐！"面条口感筋道，叉烧香气浓郁，一口下肚，我真的像花儿一样快乐了。

▶ 一发拉面

生吐司

在来日本之前，我对吐司没有多大的兴趣。搬到八王子后，有一家卖生吐司的店总是飘出甜甜的奶香味。有一次我试着买了一条 250 克的吐司，刚出炉还是热乎的。我带回家用小刀切了一片，尝了一口有被惊艳到，居然会有吐司如此绵软、香甜，让人沉浸其中无法自拔。我忍不住吃了一大半，真的太好吃了！之后每次放学回家，闻到店里的奶香味，我都会想：今天也买一条吐司回家吧！

▶ 八王子纯生吐司面包工房

牛村炸牛排

　　我第一次吃的时候，味蕾就被它征服了。牛排表层炸得酥脆，里面肉质鲜嫩。先在烤盘上烤一烤，然后蘸一蘸特制酱料，放进嘴里能感受到肉的软嫩多汁，简直太美味了！

▶ 牛村炸牛排

▶ 自己做的韩国拉面

▶ 美味的九州寿司

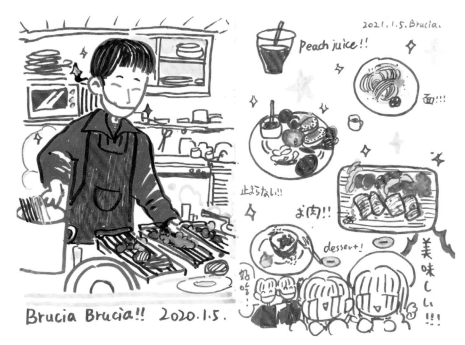

▶ 在有乐町的 Brucia Brucia 意大利菜

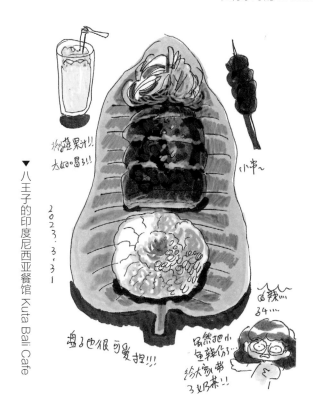

▼ 八王子的印度尼西亚餐馆 Kuta Bali Cafe

走走，散散步

无论在中国还是在日本，散步都是我最喜欢的一项运动。我总会在吃过晚饭后出门，来到我熟悉的散步道上，慢悠悠地走走，这是一整天最放松的时刻。

每天傍晚五点整，日本会准时响起音乐，我喜欢边散步边吹着晚风，看看慢慢消逝的夕阳和擦肩而过的可爱的人儿，或是在回家途中忍不住再捎上一点儿美食。我看见一些日本人牵着自己的小狗，慢悠悠地走着；一群高中生放学了，他们一边笑着聊天，一边喝着奶茶……回家后，那渐渐浸入夜色的夕阳，那些出现在散步道上形形色色的人，都被记录在我的绘本里。家附近的散步道给予了我太多的情感。我相信每个人的身边都有一条散步道，就像我的绘本里说的，散步道一直都在，你所宝贵的事物也一直都在。

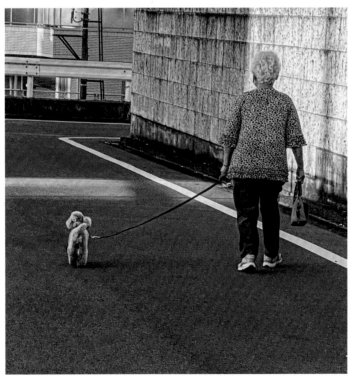

▼ 傍晚在散步道散步

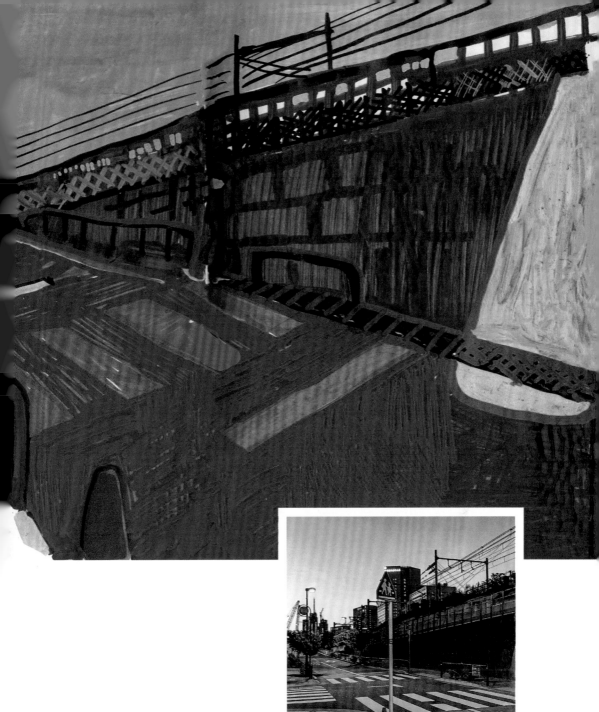

▶ 绘本《散步道》内页

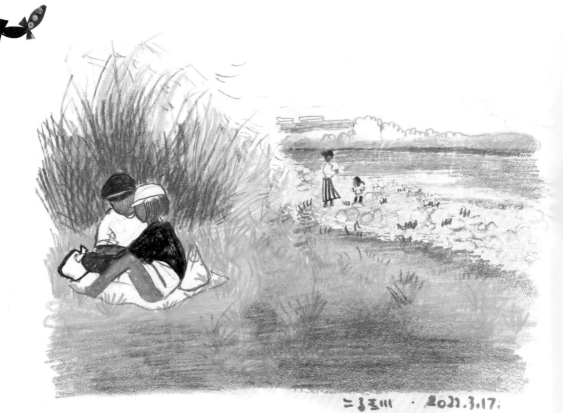

二子玉川 · 2022.3.17.

▶二子玉川的河堤

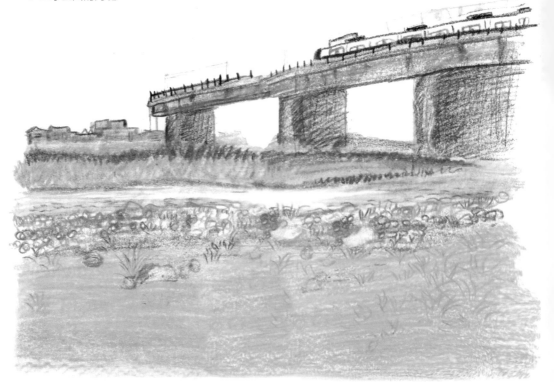

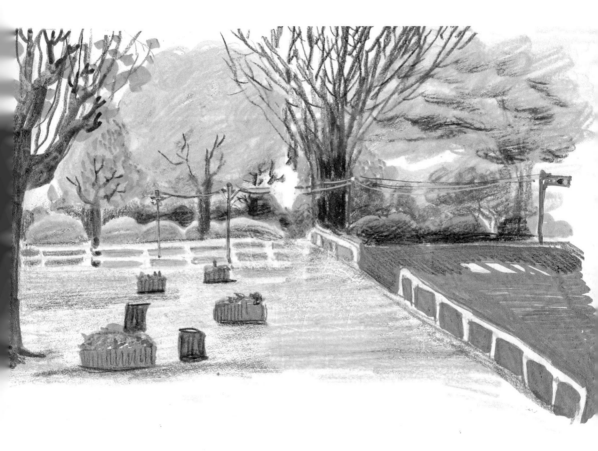

有时候我会一个人去河堤散步，我发现日本人很喜欢
自己带着毯子和啤酒，在草坪上喝酒、聊天。我买了一盒
大大的滚圆的三色团子，一边咬着糯叽叽的团子，一边把
这一幕画了下来。

▼
偶然路过的漂亮公园

在日本看艺术展

来日本后，最幸福的事情之一莫过于日本不间断地有大大小小的艺术展。尤其是我喜欢的绘本作者的原画展会在日本巡回展出，不仅可以亲眼看到他们的原稿，还有机会见到作者本人。我会细心收集参观各种展览的小票和贴纸，将它们贴在我的手账上。对我来说，这些小票不仅是我参观展览的凭证，也代表着美好的体验，激励着我继续创作。

立川 PLAY 美术馆

2020 年 12 月 6 日，我和朋友从池袋花了一个半小时来到了立川，去看我非常喜欢的绘本夫妻作家 tupera tupera 在立川 PLAY 美术馆的展览。第一次来到立川，我感到震惊，一直以为只有新宿、涩谷等地才是东京最繁华的地方，没想到立川也是一个如此干净、繁华的城市！tupera tupera 是一对夫妻作者，创作了许多有趣的绘本，比如《白熊的短裤》和《水果躲猫猫》等。

此次展览不仅有精致的拼贴原画，还有互动装置。我和朋友一起躺在柔软的毯子上，天花板上的镜子映射出我们变成展品"脸"的一部分，真的非常富有想象力！

自此，我就爱上了 PLAY 美术馆。他们常常邀请专业的策展人，以及武藏野美术大学的学生一起策划关于绘本的展览，每次展览的质量都极高。

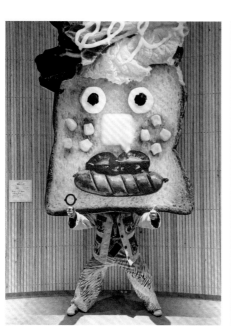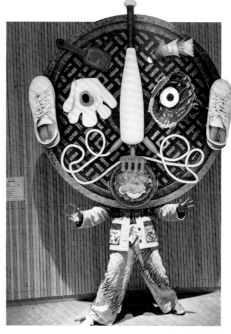

▶ tupera tupera 在立川的展览，他们用生活用品拼成了脸

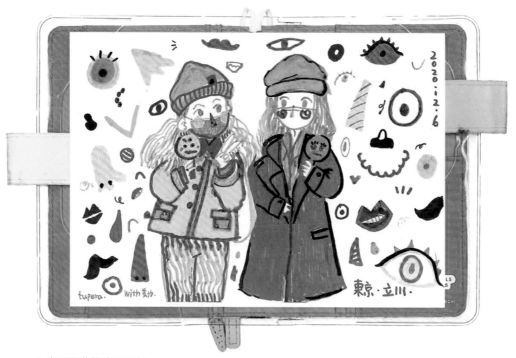

▶ 去看展览的我和朋友

2021年4月，我搬到八王子后，离立川只有十分钟的车程，于是立川成了我的精神家园之一。我会时不时去立川PLAY美术馆看展，当我想吃蔬菜的时候，会在美术馆旁边的Rojiura汤咖喱店里点上一份想念已久的汤咖喱。汤咖喱是来源于北海道的食品。在日本，因为蔬菜非常昂贵，想要摄取蔬菜是很不容易的，而这一碗汤咖喱汇集了胡萝卜、秋葵、土豆、牛蒡等各种蔬菜，加上一只软糯的大鸡腿，配着米饭真是太开胃啦！

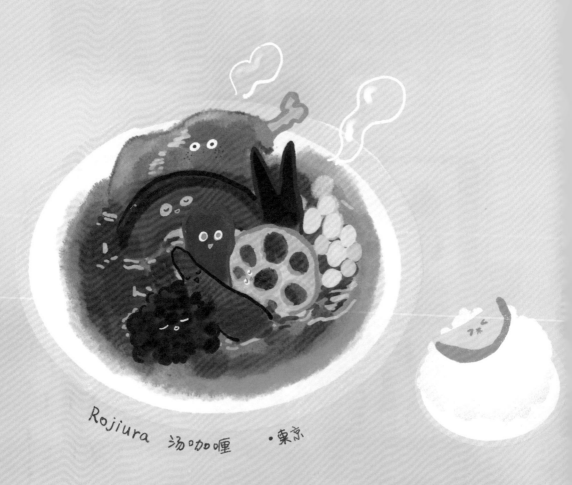

Rojiura 汤咖喱 ·东京

立川 PLAY 美术馆对面有一个大型的昭和纪念公园。昭和纪念公园（Showa Kinen Park）是位于日本东京都立川市的一座大型公园，为了纪念昭和时代而建立，占地面积约为 1.6 平方公里。

2021 年 9 月，天气晴好，我和研究室四名同学一起去昭和纪念公园散步。当我们来到儿童游乐区休息时，有很多小朋友在这里嬉戏玩耍，她们的父母坐在远处，一边看着小孩子，一边聊天。暖洋洋的阳光洒在身上，像一片片羽毛轻抚着我，伴着小朋友们稚嫩的笑声，这样的景象太治愈了。

▼ 偶遇可爱的小朋友们

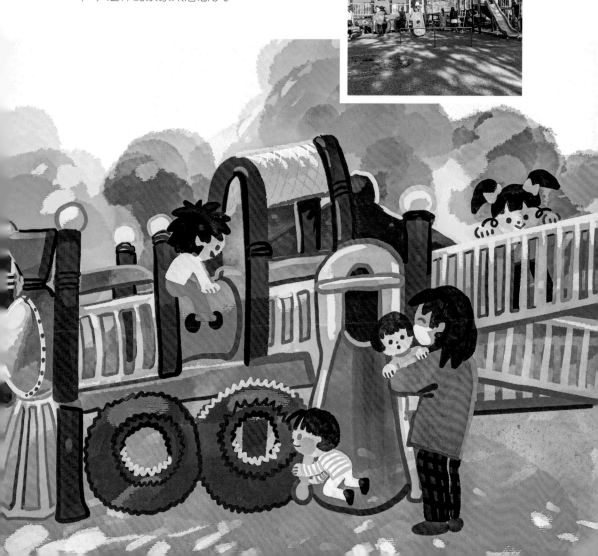

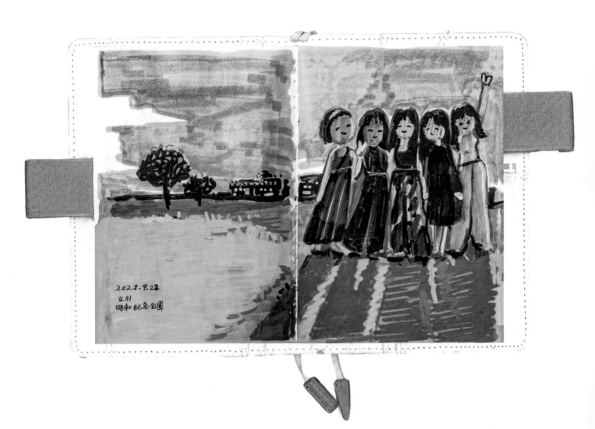

▶ 我和朋友们在立川昭和纪念公园

　　夕阳西下，同学小吴拿出从国内带来的月饼与大家分享，我们吃着内蒙古的月饼，唇齿间萦绕着奶香味。正在这时，工作人员过来告知公园闭园了，让我们尽快出园，我们只好起身离开。在走出公园的途中，我发现昭和纪念公园被黄昏的光线笼罩着。阳光洒在草坪上，青翠欲滴，朋友们的脸像蒙上了一层蓝色轻纱，只有头发丝闪着金光，实在是太美了。

我去 PLAY 美术馆参观了绘本作家酒井驹子、tupera tupera 和 junaida 等人的展览。第一次了解到酒井驹子的画都是通过在瓦楞纸板上涂上黑色的底料，待其干后进行刻画而成的。她最擅长绘制小兔子和小孩子，皮肤和毛发透着一点黑色，带有丰富的纹理感，让我受益匪浅。

junaida 是近期在日本的一位人气绘本作家，代表作有《の》和《machi》等。他的原画至少有好几百张，每一张的细节都看得清清楚楚。尤其是那张小女孩的背影，头上诞生了一个有趣的小世界，极具童话般的想象力。

▶ 立川非常逼真的恐龙表演

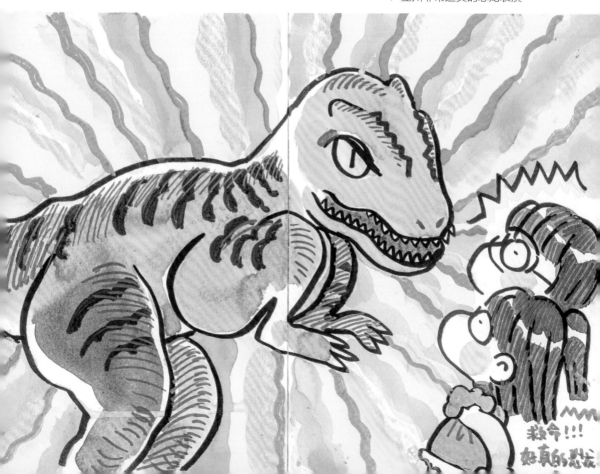

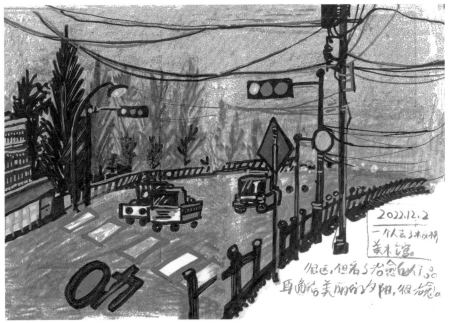

2022.12.2
一个人云3板桥的
美术馆。
很远，但看5方念的作品。
再遇看美丽的夕阳，很治愈。

▶ 一个人去板桥区立美术馆看 Paul Cox 的展览，回家路上邂逅了美丽的夕阳

我非常喜欢的绘本作家吉竹伸介在世田谷文学馆的展览，场馆里贴满了他的许多原稿，给我留下了深刻印象。吉竹伸介在早期创作绘本时做了各种思维导图，而且他的速写和手账画了一万张！更令我惊讶的是，吉竹伸介的绘本原稿的上色并不是他自己完成的！

吉竹伸介买了一套全彩的马克笔，试着给绘本上色。
编辑："嗯……要不要交给设计师来上色呢？"
于是，他那整套马克笔至今仍崭新如初。
看到这个小插曲，我被他可爱的一面打动了。

在东京都美术馆，我看到了梵高和席勒等大师的真迹，感受到了这份跨越百年的感动。

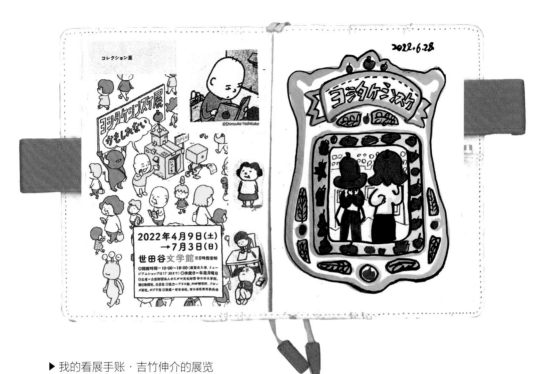

▶ 我的看展手账 · 吉竹伸介的展览

▶ 我的看展手账 · Paul Cox 的展览

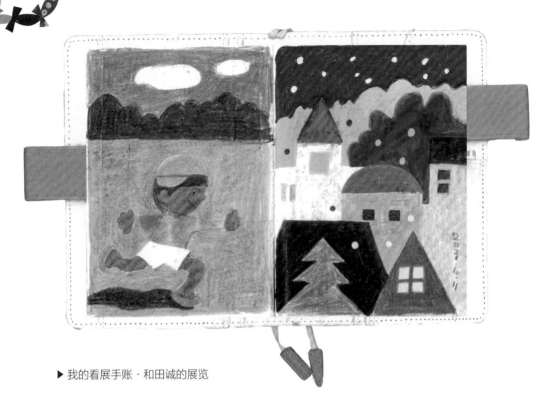

▶ 我的看展手账·和田诚的展览

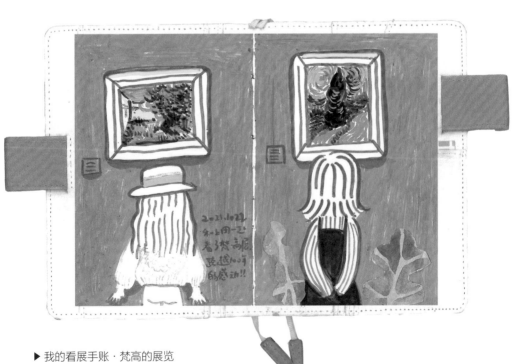

▶ 我的看展手账·梵高的展览

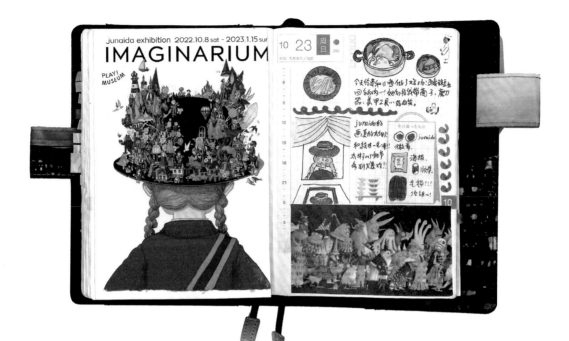

▶ 我的看展手账·junaida 的展览

▶ 我的看展手账·席勒的展览

▼

我
和
小
鱼
终
于
通
过
了
驾
照
考
试

走吧，和朋友们出去旅游

我在长崎学车

2022年4月5日，我和小鱼心血来潮报名参加了长崎的组团学车。日本人大多数会选择组团的方式获得驾照，人们可以和朋友们一起住在自动车学校，通过两周的高强度集训来考取驾照，无论时间还是价格都非常划算。报名后，我和小鱼看到满满当当的像高三一样的课表，傻眼了。每天早上八点起床上课，晚上七点十分下课，特别是我们必须在一周内每天的练习考试中至少拿到两个九十的分数，才有资格参加科目一的考试。连日本人都哭叫连天的题库，对我们来说则更加困难了。我们每天都在疯狂熬夜刷题和背题。在路考练习中，我总是无法提前辨认各种交叉路口的红绿灯变化，每天都哭着给父母打电话。

然而，正是因为这种特殊的封闭式教学，我们体验到了非常独特的外国驾校经历。教练每天都会更换，他们会非常注意自己的行为举止和干净整洁，如果你不喜欢某个教练，可以在每天的匿名问卷里写上你的想法，这样你就再也不会见到他了。我们有山路课，可以在弯弯绕绕的山路上开车；我们有高速课，大家分组并换着开三个小时高速；我们有分组课，分组体验其他同学的驾驶技术，并根据其开车体验进行评分。此外，我们还学习了急救和修车等技能，真是非常有趣且难得的体验。

在唯一的一个周末，我们两个人利用驾校提供的 99 岛免费体验券，前往了长崎的 99 岛。当我们等待搭乘邮轮前往 99 岛观光时，去岸边的餐厅品尝了佐世保特产——美味的佐世保汉堡。培根烤得香脆，生菜脆爽，面包香软无比，一口咬下去直击味蕾！我们坐在餐厅里，窗外就是湛蓝的大海，感觉悠闲惬意。

两周后，我和小鱼遵循着练习过无数次的指令、方法，终于考完了最后的路考。我俩坐在驾校紧张地盯着大屏幕，看到两人的考号都出现在了合格名单上，抱在一起开心得快要哭了。教练给每一个合格的学生都发了合格证书，里面附有两张"初心者"（初学者）的贴纸，用于新手上路时贴在车前和车位。我们成功获得了驾照，这真的太不容易了！

佐世保汉堡！　　·长崎

 尾濑的风景

刺激的尾濑徒步之行

牛草是我玩得很好的研究室同学，也是一个喜欢穿彩色服装的女生。2021 年 10 月，牛草对我发出邀请："我和龙吟（牛草的室友）想去尾濑徒步，你想去吗？"我毫不迟疑地回答："去！"她继续问道："我们租车去，凌晨三点的高速费比较便宜，所以我们三点就出发，你可以吗？"这样突如其来的刺激计划让我非常激动："去！"

10 月 11 日凌晨三点，我的眼皮还在打架，也被迫起来收拾好行李，等着牛草和龙吟。到了四点终于等到她们，我说："怎么回事啊？"牛草说："我们的车怎么都打不着引擎，只好半夜从马路上拦住一辆车，车主是位刚刚结束工作的上班族，他好心地帮我们检查，说是电池的问题，需要用电瓶车连接线连接两辆车的正极和负极，才能给我们的车搭电。好巧不巧，这位小哥正好有连接线，我们借此才能重新出发。"我问："那之后再出现这样的情况怎么办？"牛草和龙吟说："那就到时候再说吧。"于是，我

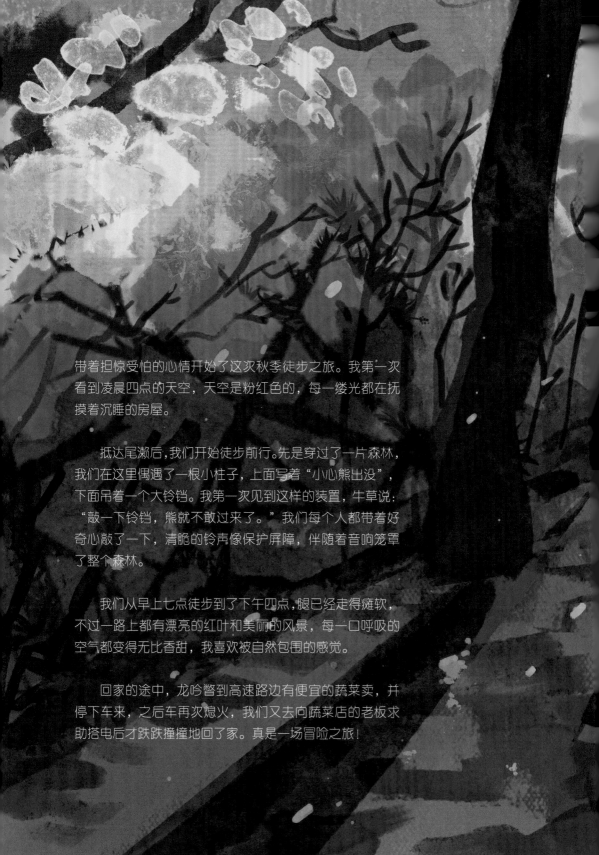

带着担惊受怕的心情开始了这次秋季徒步之旅。我第一次
看到凌晨四点的天空，天空是粉红色的，每一缕光都在抚
摸着沉睡的房屋。

抵达尾濑后，我们开始徒步前行。先是穿过了一片森林，
我们在这里偶遇了一根小柱子，上面写着"小心熊出没"，
下面吊着一个大铃铛。我第一次见到这样的装置，牛草说：
"敲一下铃铛，熊就不敢过来了。"我们每个人都带着好
奇心敲了一下，清脆的铃声像保护屏障，伴随着音响笼罩
了整个森林。

我们从早上七点徒步到了下午四点，腿已经走得瘫软，
不过一路上都有漂亮的红叶和美丽的风景，每一口呼吸的
空气都变得无比香甜，我喜欢被自然包围的感觉。

回家的途中，龙吟瞥到高速路边有便宜的蔬菜卖，并
停下车来，之后车再次熄火，我们又去向蔬菜店的老板求
助搭电后才跌跌撞撞地回了家。真是一场冒险之旅！

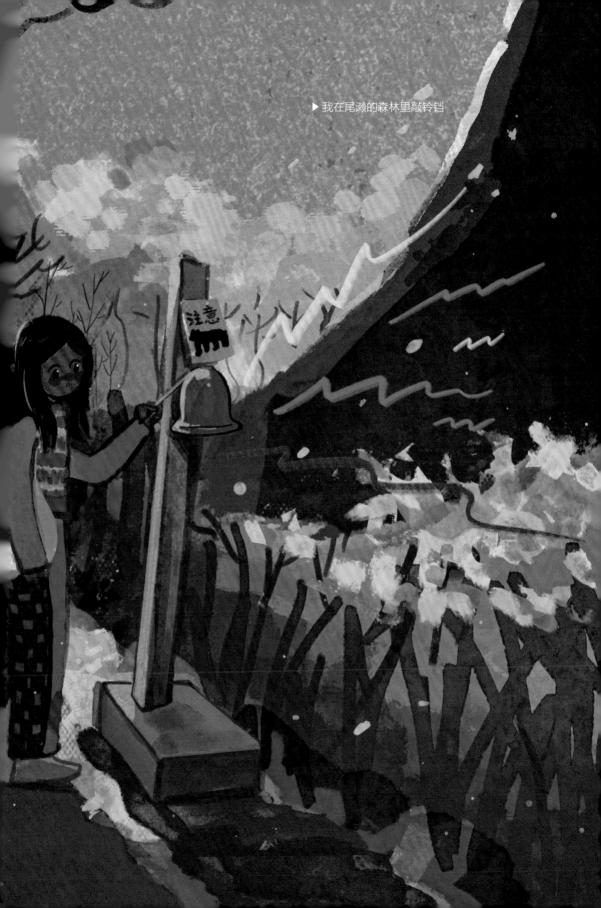

▶ 我在尾濑的森林里敲铃铛

舞子滑雪场

因为家乡在南方，我从来没有接触过滑雪这项运动。到日本后，我和朋友们决定一起来一次两天一夜的滑雪旅行，地址选在南鱼沼市的舞子滑雪场。2021年2月晚上八点，我们从新宿出发，十一点到了舞子滑雪场。第二天早上九点，我们从民宿起床准备去滑雪，我第一次看到那么美的雪景。街道被清扫得干干净净，两旁仍积满厚厚的雪，远处的雪山透着清晨微露的阳光，像奶油冰淇淋一样，纯净又美丽。

我和牛草、小鱼作为滑雪新手，因为平衡能力和刹车实力不足，下坡时很容易失去平衡而摔倒。虽然雪软软的，摔下去一点儿也不疼，但是看到身后的小孩"嗖"的一下漂亮地滑下了坡，心想：我也不能输呀，于是奋起直追，终于掌控了刹车和平衡。

坐上缆车的时候，阳光洒在脸上，温暖宜人，让人放松到快要睡着。从缆车上看着一望无垠的雪白世界，我有一种在世界之外的不真实的感受，身体和心灵都得到了洗涤。我当时想着：滑雪场多棒啊，我一定要再来一次。之后我又去了两三次，最终取材做出了一本绘本。

滑雪场宽广无垠、洁白无瑕，带着满满的期待迎接每一位到来的人。不管是初来乍到的新手，还是技术娴熟的专业者，都能享受到滑雪带来的快乐。我每次踩在沙沙的雪场上，畅游的感觉就会油然而生，越过无数形形色色的人们，大家都在享受着这一场限定的狂欢。无论是游客，还是滑雪场本身，都在期待着一年一度的雪季和相遇。我用绘本，把这样动人的一期一遇呈现了出来。

我相信，在未来，滑雪能成为更普及的运动。无论是谁，都可以在滑雪场这样的公共空间，体会到雪场的包容与爱。

▶ 舞子滑雪场

▶ 第一天滑雪的我

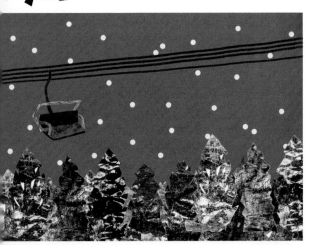

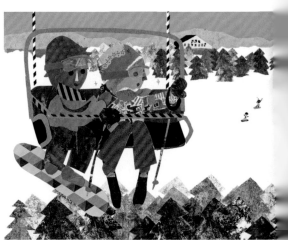

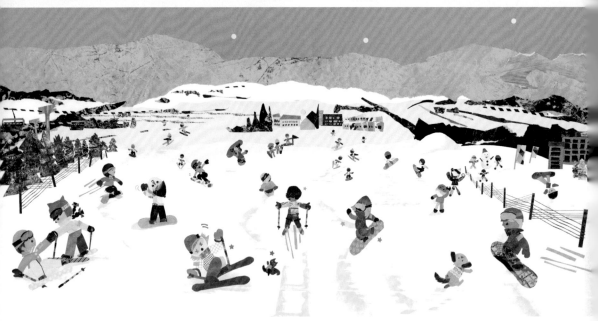

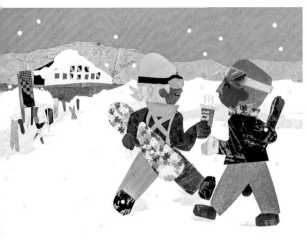

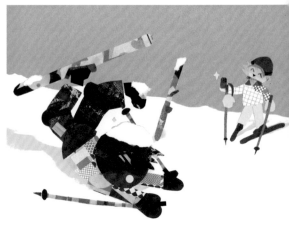

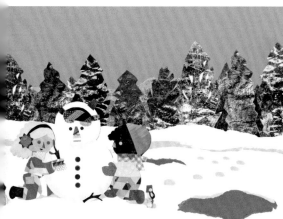

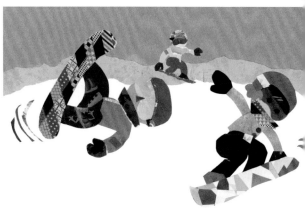

▶《滑雪场》绘本

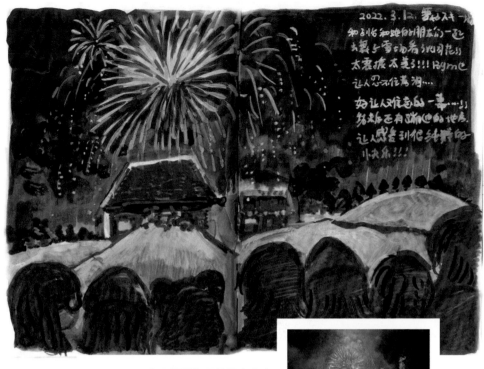

▶ 舞子滑雪场里的烟火大会

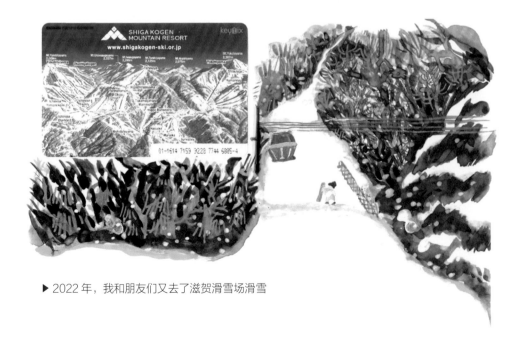

▶ 2022 年，我和朋友们又去了滋贺滑雪场滑雪

冲绳之旅

牛草和龙吟又在策划冲绳之旅，因为秋天是冲绳的淡季，机票非常便宜。我问道："我可不可以也加入呀？"牛草说："求之不得。"说走就走，我们在2022年10月，东京全域大降温的时候，坐上飞机去了冲绳。一下飞机，热浪扑面而来，我们穿着适时的短袖短裤，开始了我们的冲绳之旅。

冲绳是一个具有热带风情的美丽城市。随处可见棕榈树，以及色彩缤纷的衬衫店，人们戴着草帽、穿着短袖短裤，懒洋洋地走在冲绳的街道上。我和朋友们各买一杯奶茶，突然间被清澈的歌声所吸引，发现是一个帅气的男生正在弹奏吉他，温柔地唱着日本流行歌曲。我们蹲在男生附近，静静地听完了四五首歌。一切可循的感觉都在告诉我：这是一个浪漫悠闲的城市。

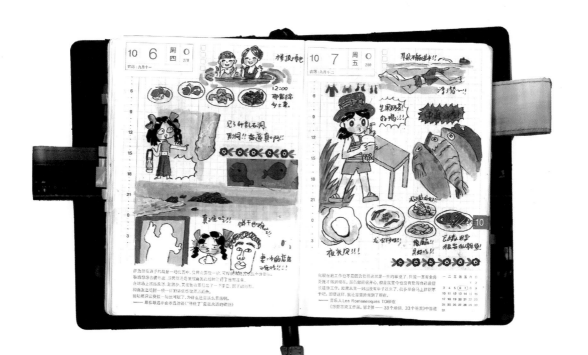

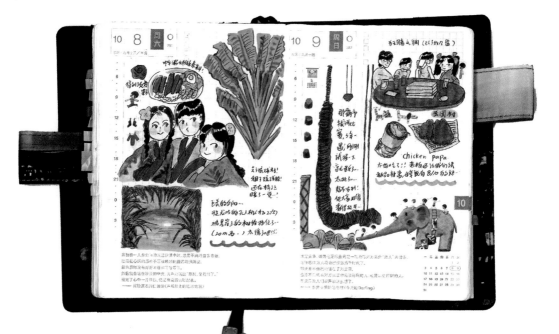

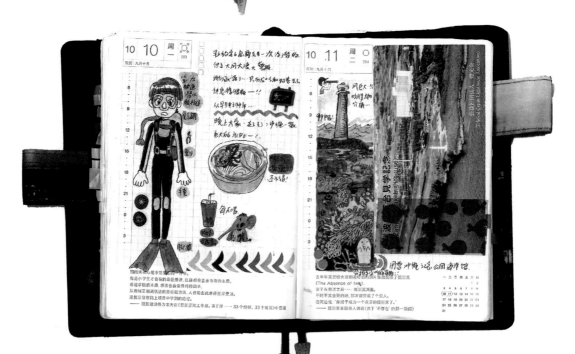

▶ 在冲绳的手账记录

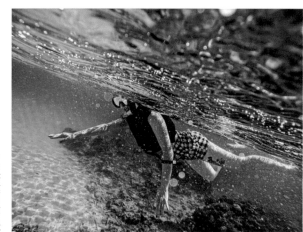

▼ 正在潜水的我

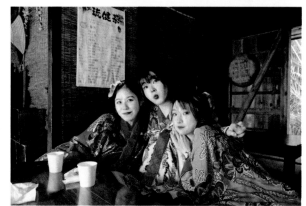

▼ 从左到右：我、牛草、龙吟

　　有趣的是，龙吟是一个一出门必有霉运的人。她为了省钱只买了白天的车险，我们在车险时间外蹭到了车身；我们计划好的青之洞窟潜水因为风浪太大而无法下潜；新买的无人机被挂在了海边的悬崖上，真是让人哭笑不得。然而，直到现在我还记得，我穿着厚重无比的潜水服下潜，看到像蓝宝石般清澈的海底世界时的新奇；我们穿着冲绳民族服饰，因为太困而在村落的民族草房里沉沉睡去的疲惫；我们兴致盎然地去看已中断许久又重启的拔河比赛，不料绳子断了，因担忧安全问题不得不再度取消的复杂心情。那些和朋友们共同经历种种趣事的雀跃心情就像一颗颗碎钻，组合在一起便成为我最珍贵的记忆。

坐上房车去露营

露营，仿佛是动画里才会出现的场景。来日本后，我和朋友们一直想体验一次。2022 年 11 月 5 日，正好大地艺术节开幕，我和朋友们立马买票，租了一辆房车，开启了我们的房车艺术之旅。

第一次坐上房车，我们都感到非常新奇，不过和想象中悠闲的房车之旅不同，晃晃悠悠的车身令人眩晕不止，好多人都吐了。一路跌跌撞撞，终于到了目的地——青田山露营场。老板好心地为我们挑选了一块有湖与草坪的大平地，让我们扎帐篷露营。我们一边喊着"真幸运啊！"，一边支起帐篷，点起篝火，烤着从便利店买的火腿肠，看着袅袅升起的烟，谈着最近有趣的事情。天空点缀着几颗星星，篝火的火星飘忽不定，我和朋友们盖着毛毯依偎在一起聊到半夜。凌晨一点，我们去房车休息。虽然冷飕飕的，但是有好友在身边，此刻也是幸福的。

▶ 我们与房车的合影

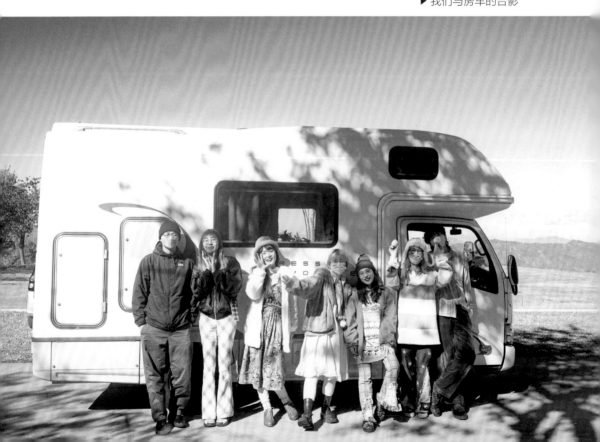

▶ 青田山露营场

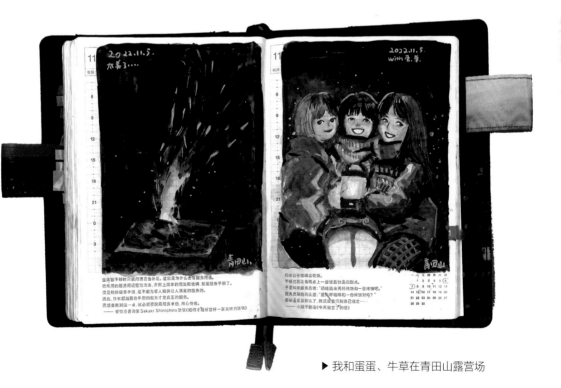

▶ 我和蛋蛋、牛草在青田山露营场

　　我们去了大地艺术节。"越后妻有大地艺术节"是日本新潟县越后市妻有地区举办的艺术节。艺术家们以自然为背景，运用稻田、村落和周边景观，创造出令人惊叹的艺术装置、雕塑和景观艺术。通过这些作品，观众可以感受到自然之美、艺术与自然相融之妙。

　　秋色正浓，到处都是金黄的树叶。我们去了被改造成美术馆的废弃小学，在这里看到了很多用木头做的彩色装置。傍晚五点，天已经慢慢暗下来，我们刚看完半山腰上的一处艺术作品，想着休息一下，大家不约而同地坐在悬崖边，牛草把手机设置成定时状态，我和最爱的朋友们坐在一起的背影被定格。

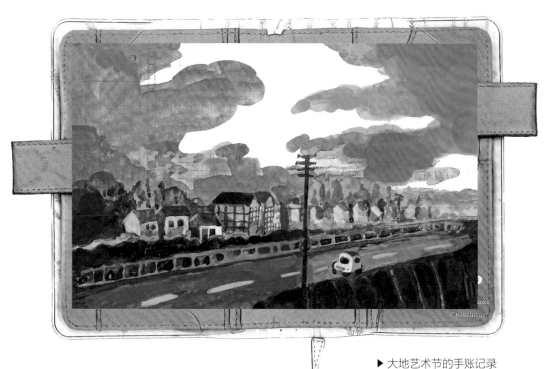

▶ 大地艺术节的手账记录

大阪环球影城

2021年12月27日，我和语言学校认识的好朋友马子怡去环球影城玩了。我们第一次坐新干线，其实就跟国内的高铁差不多。游乐园非常好玩，环球影城的夜景也让人怦然心动！

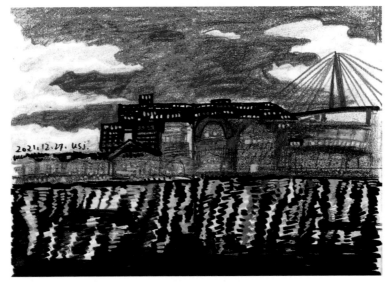

▼大阪环球影城的夜景

在我们回程的时候，因为新干线停站时间很短，我迅速收拾好行李出去，马子怡却被困在新干线里，我眼睁睁看着列车"嗖"的一声开走了，整个过程太戏剧化了。

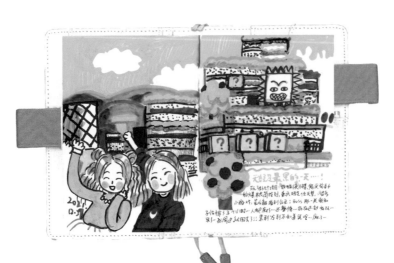

▼我和子怡在大阪环球影城

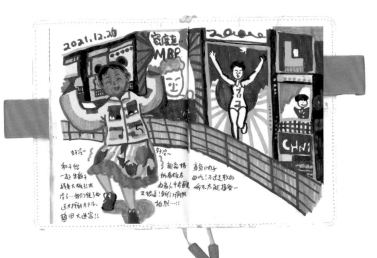

▼ 我和子怡在大阪心斋桥

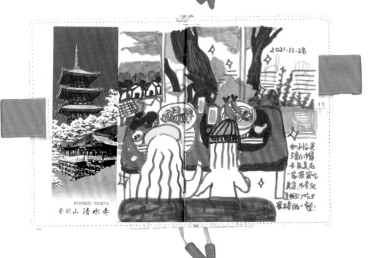

▼ 我和子怡在京都清水寺

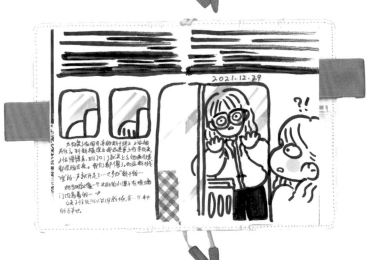

▼ 子怡错过了新干线下车时间

乐玩大阪与神户

2022 年 8 月 1 日，我和小鱼、小鱼的男朋友、牛草，一起计划了一场疯狂的旅行——大阪与神户之旅。

我们先去了大阪的万博纪念公园，看到了传说中的太阳之塔，这个雕塑非常庞大，把有巨物恐惧症的我吓得脚软。之后我们开车去了神户，品尝到传说中的神户牛肉，牛肉配着香酥的蒜片软嫩无比，口感令人永生难忘。我们还去了神户动物王国，和可爱的小动物们亲密接触。日本的动物园都被打扫得干干净净，甚至食物造型也会和小动物相结合，比如海豚薯条等等，非常可爱。我们像小朋友一样，使用大头贴自拍机器，留下了我们四个人的合影。

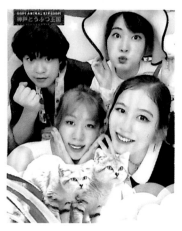

▶ 四人自拍合影

▶ 我和朋友们在大阪万博纪念公园

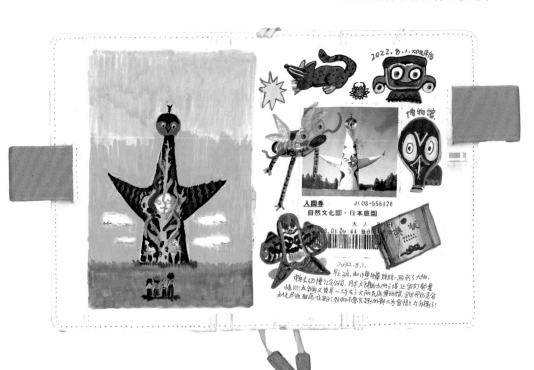

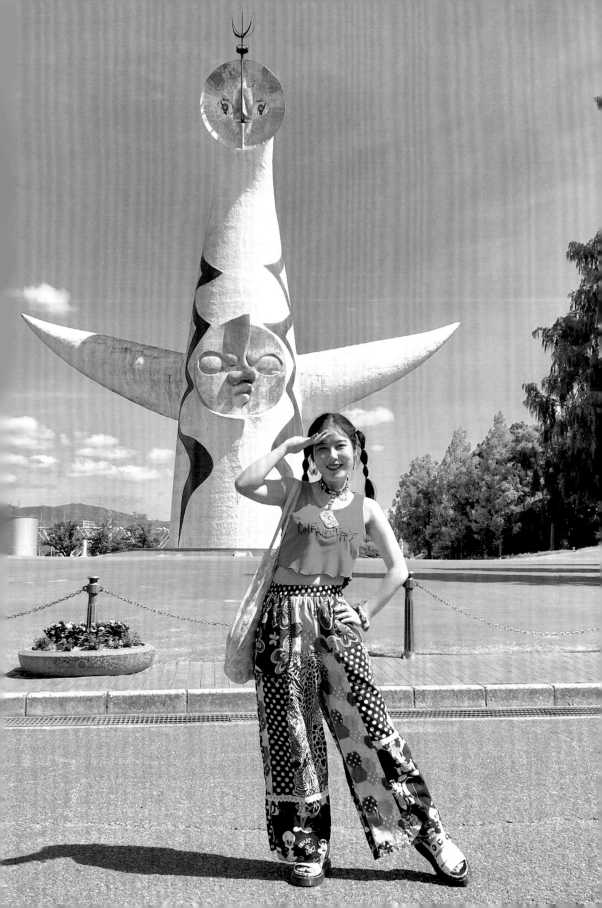

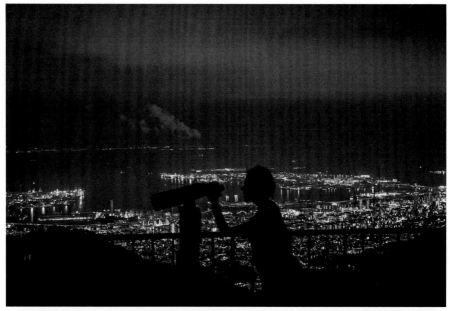

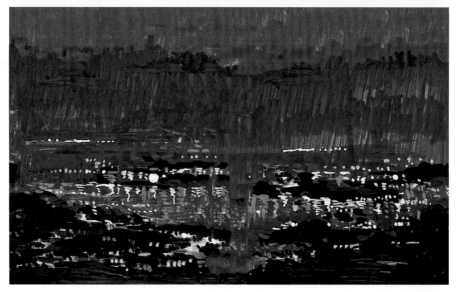

▶ 神户六甲山夜景

　　晚上七点，我们到了神户的六甲山观景台，看着黑夜里星星点点如钻石一般的灯光，海天相接，微风习习，一切静默如谜，我被美到失语。身边是最爱的朋友们，面前是迷人夜景，这一幕我永远无法忘怀。

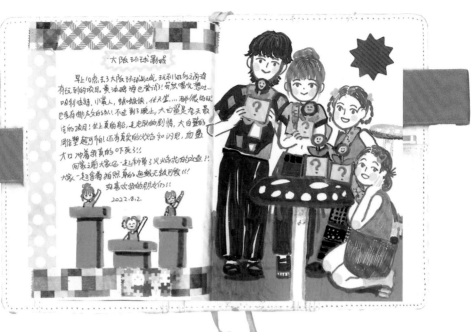

▶ 2022 年，我和朋友们又去了一次
大阪环球影城

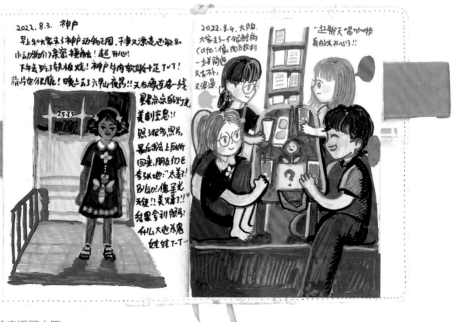

▶ 从神户返回大阪

富士山

我来日本后，一共去过三次富士山，每一次都是在冬天。

我还记得第一次和朋友们租车去富士山，明明还在高速路上，富士山的身影就赫然出现在我们的视野里。我的第一感受是：好大啊！没错，富士山真的非常庞大，它像一个巨人般傲然挺立在远处，带着威严的气息，甚至让人感到一丝恐惧。

第三次去富士山是带着我妈妈去的。富士山所在地人烟稀少，每一个小景点的距离都非常远，我们全程乘坐电车，深深体会到了什么叫身心俱疲。也因此，我画中的富士山天空都变成了压抑的黑色。

冬日的空气冰冷，但是站在河口湖，眺望着离自己非常近的富士山，看它与湖水交相辉映，白色的积雪像一抹冰淇淋一样倾倒在蓝灰色的山上，心里莫名其妙变得异常平静。这样一座美丽的活火山，在无数作品里出现过的富士山，此刻正活生生地伫立在我的眼前。我情不自禁拿起画笔站在它面前，记录下它此刻的模样。

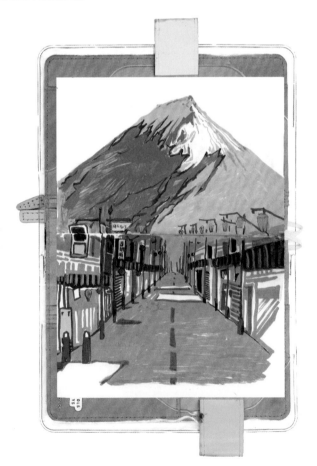

▶ 手账里的富士山

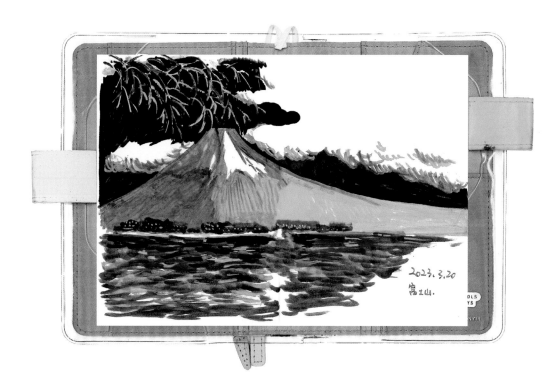

2023. 3.20
富士山.

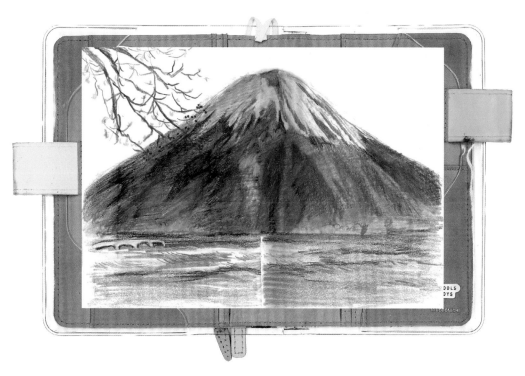

艺术与生活的邂逅

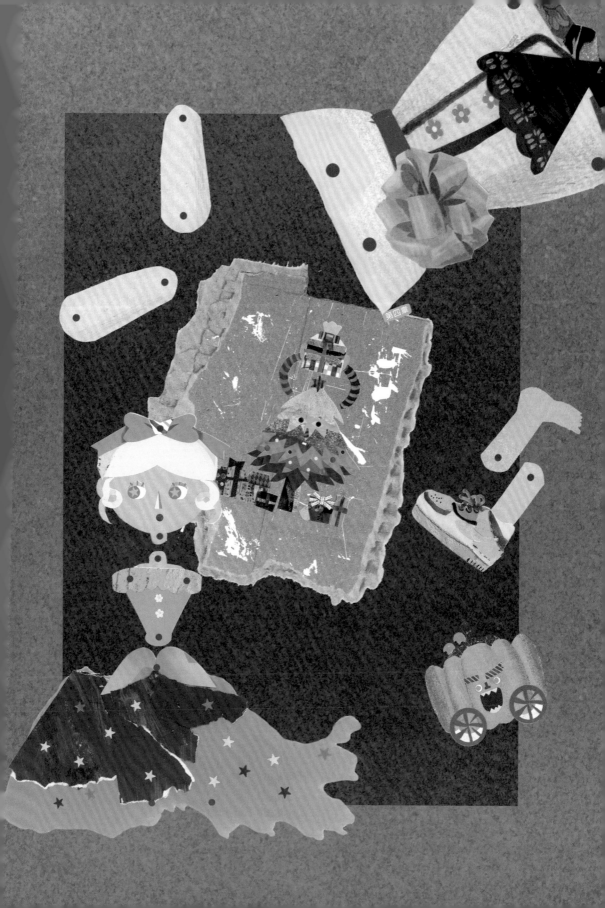

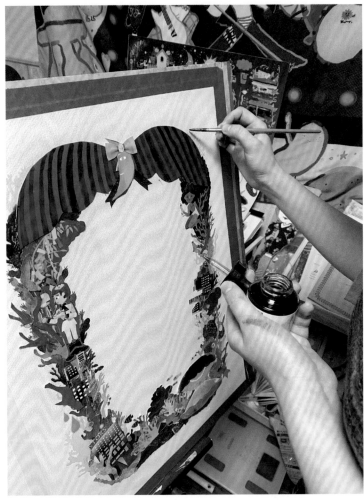

▼ 绘画创作中

插画、手账和绘本对我来说是什么

随着科技的发展，大家越来越喜欢"家里蹲"，可是我认为一颗爱玩的心很重要，爱自己也很重要。

插画对我来说是表达新价值观的一种手段。我在多摩美术大学第一次研究了插画的传达性，研究如何超越童话的刻板印象，如基于原有的童话故事进行重新创作等。然而，重写故事受限于一幅插图所能传达的信息量。经过各

种实验和创新，我意识到可以通过"替换"的方式直观地传达"超越"的概念。"替换"是指在固定其他部分的同时改变图像的某一个部分。通过替换元故事中主人公的性别、性格，故事的核心物件、结局等方式，不仅简要地强调了刻板印象，还显示了新的价值观，这让我深深体会到了插画的传达性。

手账是我记录灵感与生活的工具。手账里描绘的人和事，是对瞬时记忆的复刻和当下心境的留存，也常常成为我创作绘本的素材。也正是因为乐于记录，我才更加留意与珍惜日常生活中的美好时刻。

绘本是一个面向儿童的艺术媒介，它可以传递价值观与美学知识，塑造审美。于我而言，绘本是生活中不可缺少的精神绿洲，我很爱用绘本去传递我生活中一切有趣的东西。

总之，插画、手账和绘本都是传递我的价值观与生活态度的工具。我认为艺术最重要的就是要走出去玩，去发现，去体会生活的乐趣。

▶ 夜鹰之星插画

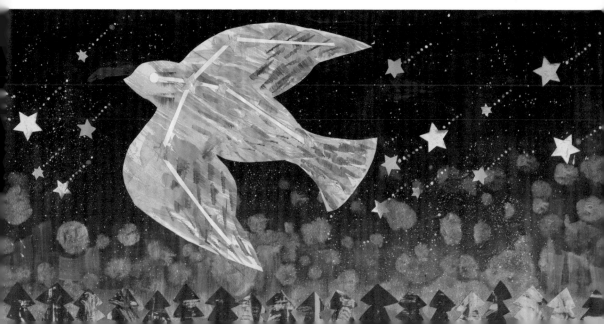

彩色对我的影响

　　我的插画和绘本，甚至是我的穿搭、我的房间，都是色彩斑斓的。要说我为什么那么喜欢彩色的东西，正如第一章所讲，我从小就很喜欢日本的动画，关注其中一些彩色的、亮晶晶的元素。例如动画《守护甜心》中彩色的魔法蛋、《百变小樱》中变身魔棒上镶嵌的宝石、《数码宝贝》中七色的徽章，甚至是日本的玩具拓麻歌子，五彩缤纷的设计都让我欲罢不能。

　　虽然中学时期的经历塑造了我独立、坚强的人格，但是仔细回忆那段时光，生活是无聊的黑白色。在严格的校园管理制度之下，我只能和大家穿着别无二致的校服，也很难拥有校外的社交。即便如此，我还是会在仅剩的课余、周末的零碎时间里，偷偷画着二次元插画，并在周末上传

▶ 来日本第一天打扫出来的五彩缤纷的房间

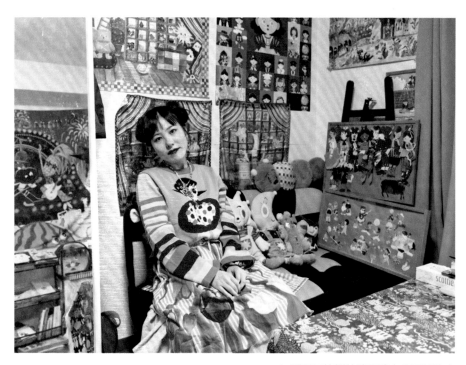

▶ 顾天下拍摄的我和我在八王子的家

到微博，分享我的作品。在那时，我也会运用很多彩色的元素，无论是彩色的高光、彩色的阴影边缘线、彩色的晶莹剔透的眼睛，都是我在黑暗的时光里对彩色的执着。下周末我收到手机后，看到微博上网友的评论和转发，这些肯定和支持对我来说都是巨大的鼓舞，我开始爱上分享自己的作品，也期待看到所有人的反馈。

进入大学，我太喜欢这里宽松自由的环境与氛围了。看着美院的同学都那么特立独行、充满个性，并且互相尊重彼此的时尚，于是我也尝试着去找到自己喜欢的风格，开始爱上了穿彩色的衣服。由于高中以来一直保持乐于分享的习惯，我的插画、绘本作品，还有缤纷多彩的校园生活，也让我积攒了越来越多的粉丝，她们喜欢看我的作品与生活，而所有的鼓励和赞美更是让我看到了世界的包容和美好。

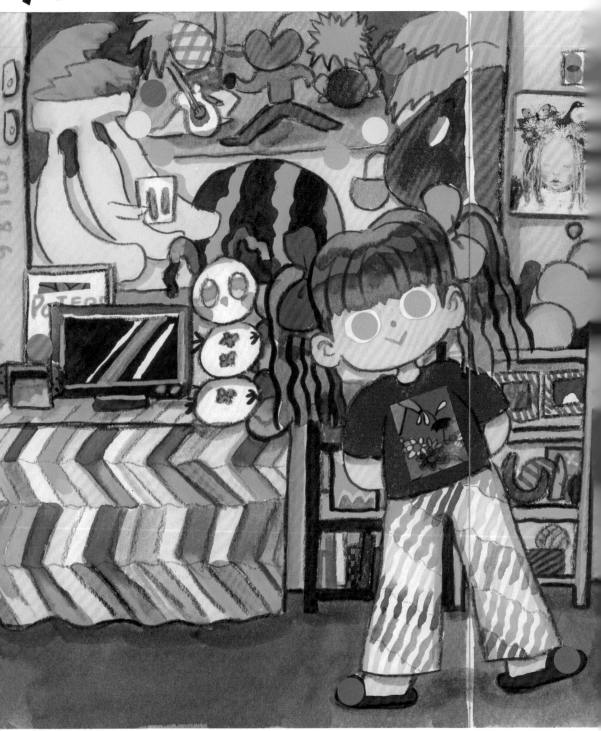

▶ 我在八王子的五彩缤纷的家

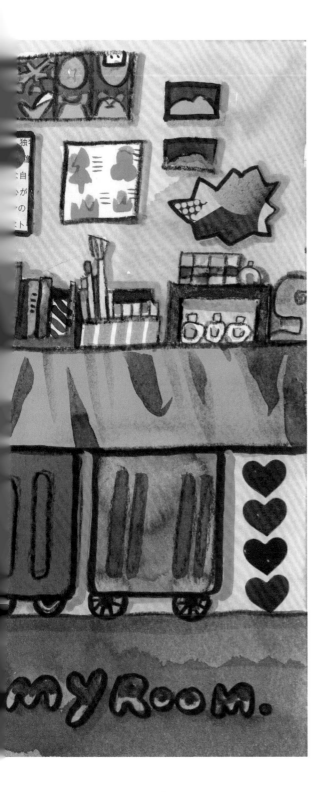

在大学学习绘本课后，我接触到了各种不同的材料：彩铅、水彩、彩色墨水、丙烯笔等。我对艺术大师总结出来的万能的配色模版没有兴趣，对颜色的使用也没有一开始就进行精心的配比。当我拿起画笔的时候，会自然而然地挑选二十种以上的颜色运用到画面里，让它们进行充分的组合。

仔细想来，我的画里不太会有黑白色，黑色对我来说也是深蓝色、深紫色等，白色对我来说也是米白色、冷白色等。因为这些色彩来源于我的生活，不是非黑即白，是充满色彩碰撞的精彩的生活。

来到日本之后，让我意外的是日本人的服装都局限在黑白灰里，但当我第一次来到原宿、下北泽，看到年轻的少男少女穿着非常有个性的古着，充满着朝气，我又爱上了这个自由的地方。每当我在日本穿得五彩缤纷，总会有一些日本人笑着过来夸我穿得可爱，这让我很感动。我的日本朋友说："我们都很羡慕你有勇气穿自己喜欢的衣服，真的很可爱。"我认为这就是日本，即使会有同质化的特点，但仍然是一个包容的地方，人们会

抱着开放兼容的态度和眼光予以欣赏和赞美。

就这样，彩色变成一个符号，转换成我的插画、绘本、社交媒体的图文，成为属于我的艺术语言。它是我心中的能量与动力，每当我画出一笔画，它就会从笔尖流出。我没有刻意地营造与堆砌，彩色对我来说就是一种习惯、一种生活态度，我只是如实分享罢了。

我的粉丝和朋友常常说，我的作品与生活经历给他们带来了积极正面的影响，让他们也感受到了色彩的力量与纯粹的快乐。我的朋友们看到彩色的服饰、画作总是会第一时间想到我，一些朋友也因为我开始尝试穿彩色的衣服。

彩色并不只属于我，彩色属于每一位热爱生活的人。

▶ 我热衷于购买彩色的花裙子

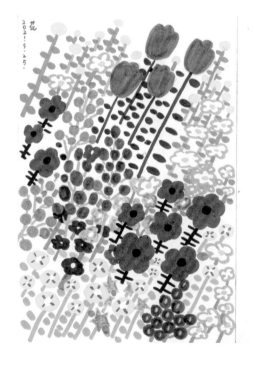

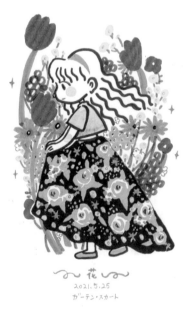

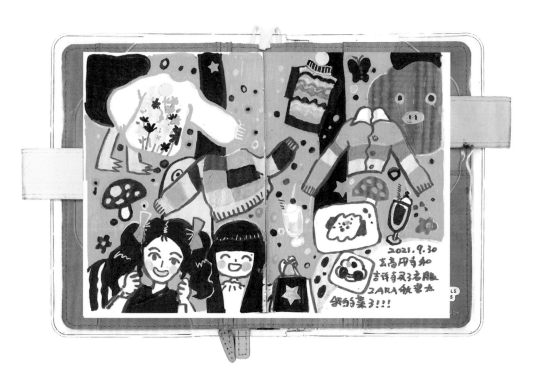

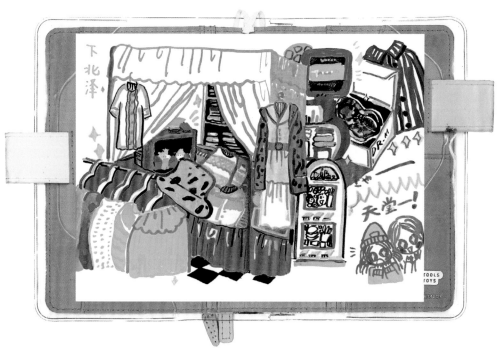

▶我和朋友在下北泽、高原寺购物

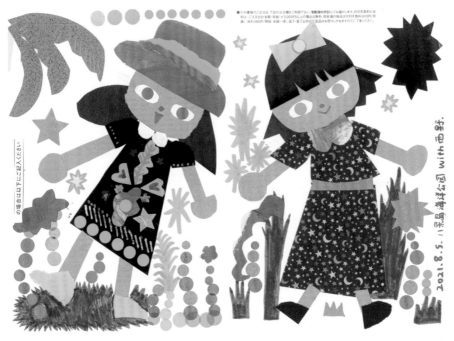

▶ 我的彩色穿搭会影响朋友

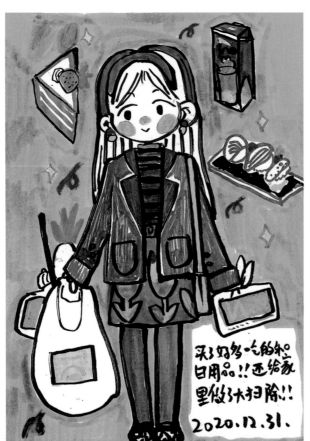

▼ 彩色服装已经成为我的一部分

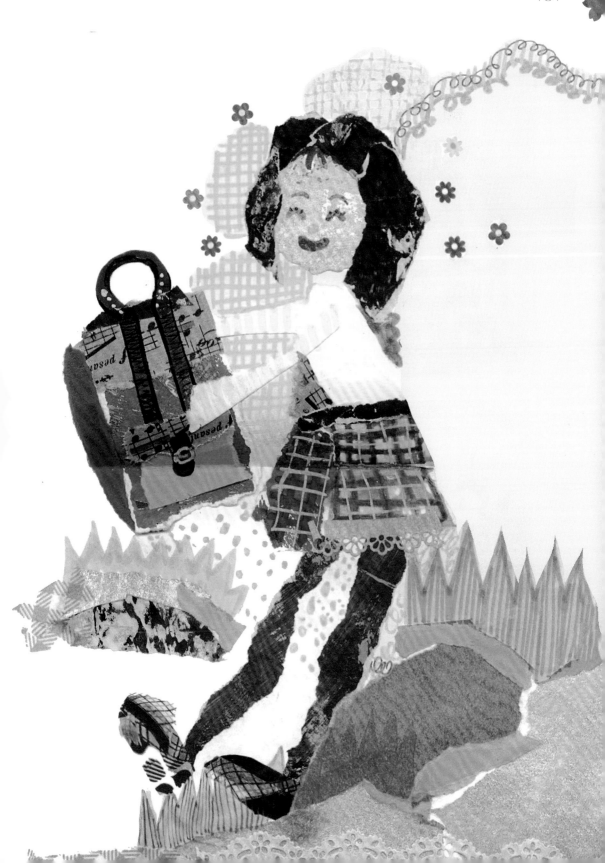

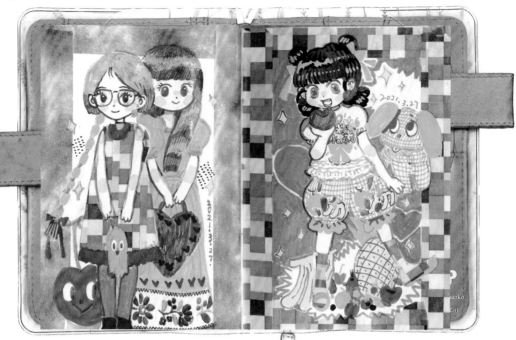

▶ 彩色服装已经成为我的一部分

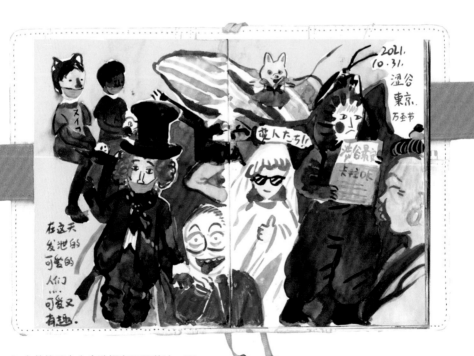

▶ 内敛的日本人会选择在万圣节这一天
展示自我

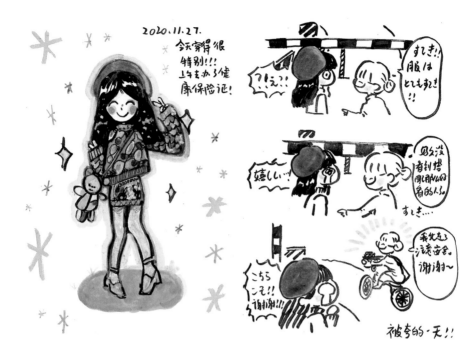

▶ 我经常被日本老太太夸衣服可爱

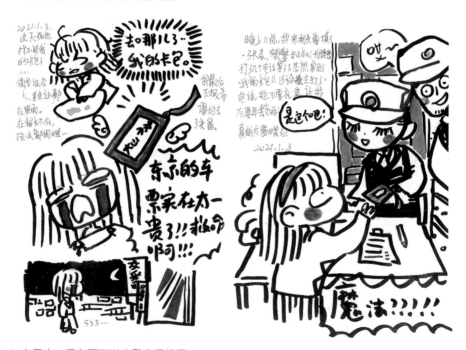

▶ 在日本，丢东西可以去警察局找回

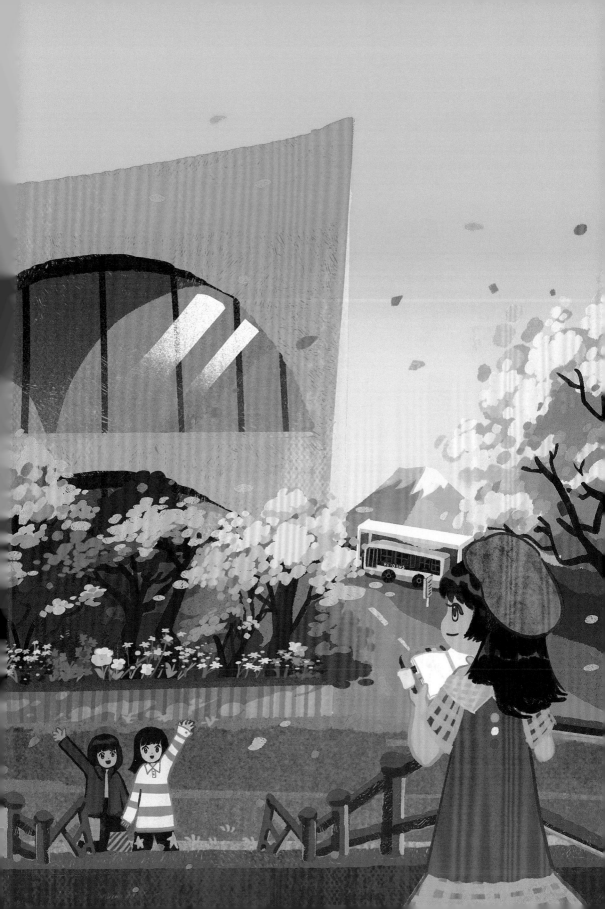

图书在版编目（CIP）数据

东京插画故事 / 田子千著绘. — 北京：中国轻工
业出版社, 2024.1

ISBN 978-7-5184-4551-6

I.①东… II.①田… III.①插图（绘画）—作品集—
中国—现代 IV.①J228.5

中国国家版本馆CIP数据核字（2023）第177387号

责任编辑：刘忠波　　责任终审：李建华
文字编辑：陈姿兆　　责任校对：朱燕春　　整体设计：董　雪
策划编辑：刘忠波　　版式制作：梧桐影　　责任监印：张京华
项目小组：王超男　朱利利　陈姿兆　田　园　刘炫呈

出版发行：中国轻工业出版社（北京鲁谷东街 5 号，邮编：100040）
印　　刷：天津图文方嘉印刷有限公司
经　　销：各地新华书店
版　　次：2024年1月第1版第1次印刷
开　　本：720×1000　1/16　印张：12
字　　数：200千字
书　　号：ISBN 978-7-5184-4551-6　定价：98.00元
邮购电话：010-85119873
发行电话：010-85119832　　010-85119912
网　　址：http://www.chlip.com.cn
Email: club@chlip.com.cn
如发现图书残缺请与我社邮购联系调换
230442W3X101ZBW

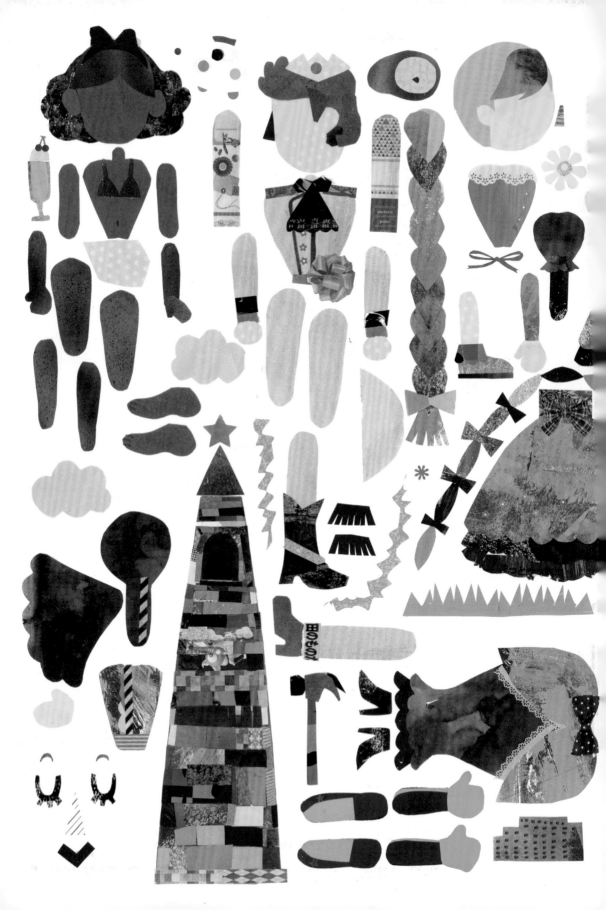